U0085313

世紀
人物 100

追求完美的藝術大師

米開蘭基羅

蓬丹 著

三民書局

主編的話

　　世界上最幸福的孩子，是他們一出生就有機會接近故事書，想想看，那些書中的人物，不論古今中外都來到了眼前，與他們相識，不僅分享了各個人物生活中的點滴，孩子們的想像力也隨著書中的故事情節飛翔。

　　不論世界如何演變，科技如何發達，孩子一世幸福的起源，仍然來自於父母的影響，如果每一個孩子都能從小在父母親的懷抱中，傾聽故事，共享閱讀之樂，長大後養成了閱讀習慣，這將是一生中享用不盡的財富。

　　三民書局的劉振強董事長，想必也是一位深信讀書是人生最大財富的人，在讀書人口往下滑落的多元化時代，他仍然堅信讀書的重要，近年來，更不計成本，連續出版了特別為孩子們策劃的兒童文學叢書，從「文學家」、「藝術家」、「音樂家」、「影響世界的人」系列到「童話小天地」、「第一次」系列，至今已出版了近百本，這僅是由筆者主編出版的部分叢書而已，若包括其他兒童詩集及套書，三民書局已出版不下千百種的兒童讀物。

　　劉董事長也時常感念著，在他困苦貧窮的青少年時期，是書使他堅強向上，在社會普遍困苦，而生活簡陋的年

代，也是書成了他最好的良伴，他希望在他的有生之年，分享這份資產，讓下一代可以充分使用，讓親子共讀的親情，源遠流長。

「世紀人物 100」系列早就在他的關切中構思著，希望能出版孩子們喜歡而且一生難忘的好書。近年來筆者放下一切寫作，接下這份主編重任，並結合海內外有心兒童文學的作者共同為下一代效力，正是感動於劉董事長致力文化大業的真誠之心，更欣喜許多志同道合的朋友，能與我一起為孩子們寫書。

「世紀人物 100」系列規劃出版一百位人物故事，中外各占五十人，包括了在歷史上有關文學、藝術、人文、政治與科學等各行各業有貢獻的人物故事，邀請國內外兒童文學領域專業的學者、作家同心協力編寫，費時多年，分梯次出版。在越來越多元化的世界中，每個人都有各自的才華與潛力，每個朝代也都有其可歌可泣的故事，但是在故事背後所具有的一個共同點，就是每個傳主在困苦中不屈不撓，令人難忘的經歷，這些經歷經由各作者用心博覽有關資料，再三推敲求證，再以文學之筆，寫出了有趣而感人的故事。

西諺有云：「世界因有各式各樣不同的人群，才更加多采多姿。」這套書就是以「人」的故事為主旨，不刻意美化傳主，以每一位傳主的生活經歷為主軸，深入描寫他們成長的環境、家庭

教育與童年生活，深入探索是什麼因素造成了他們與眾不同？是什麼力量驅動了他們鍥而不捨的毅力？以日常生活中的小故事，來描繪出這些人物，為什麼能使夢想成真。為了引起小讀者的興趣，特別著重在各傳主的童年生活描述，希望能引起共鳴。尤其在閱讀這些作品時，能於心領神會中得到靈感。

和一般從外文翻譯出來的偉人傳記所不同的是，此套書的特色是，由熟悉兒童文學又關心教育的作者用心收集資料，用有趣的故事，融入知識，並以文學之筆，深入淺出寫出適合小朋友與大朋友閱讀的人物傳記。在探討每位人物的內在心理因素之餘，也希望讀者從閱讀中，能激勵出個人內在的潛力和夢想。我相信每個孩子在年少時都會發呆做夢，在他們發呆和做夢的同時，書是他們最私密的好友，在閱讀中，沒有批判和譏諷，卻可隨書中的主人翁，海闊天空一起遨遊，或狂想或計畫，而成為心靈知交，不僅留下年少時，從閱讀中得到的神交良伴（一個回憶），如果能兩代共讀，讀後一起討論，綿綿相傳，留下共同回憶，何嘗不是一幅幸福的親子圖？

2006 年，我們升格成為祖字輩，有一位朋友提了滿滿兩袋的童書相送，一袋給新科父母，一袋給我們。老友是美國國家科學院院士，曾擔任過全美閱讀評估諮議委員，也是一位慈愛的好爺爺，深信閱讀對人生的重要。他很感性的說：「不要以為娃娃聽不

懂故事，我的孫兒們一出生就聽我們唸故事書，長大後不僅愛讀書而且想像力豐富，尤其是文字表達能力特別強。」我完全同意，並欣然接受那兩袋最珍貴的禮物。因為我們同樣都是愛讀書、也深得讀書之樂的人。

　　謹以此套「世紀人物 100」叢書送給所有愛讀書的孩子和家庭，以及我們的孫兒──石開文，他們都是世界上最幸福的孩子，因為從小有書為伴，與愛同行。

記得大學時，一位喜愛美術的同學介紹我看一本畫冊。當時我就為畫面中眾多表情姿態各異、栩栩如生的人物所著迷。那有力的筆觸、完美的勾勒、生動的構圖，有條理的講述《聖經·創世記》的故事，繁複壯闊的場面令我兀自震撼著。不過對藝術沒有深入研究的我，還以為那是一幅幅平面的畫作。

那也是我第一次欣賞到文藝復興三巨匠之一的米開蘭基羅的作品。後來去到義大利，當然不能錯過親臨聖彼得大教堂一睹真跡的機會。此前我已了解〈創世記〉的故事，其實是繪在西斯汀教堂的天花板上的。我心忖，那當然是以一種違反常態的作畫姿勢來繪圖的吧。在教堂中，我把頭部後仰，不多時就感到脖頸有點酸麻，我不禁暗自驚奇，藝術家是以怎樣過人的耐力、怎樣高超的技藝，來完成這般特出的曠世巨作呢？

我也想到，米開蘭基羅在離地如此高的天花板上作畫，一般人無法靠近鑑賞，就算他不注重細微末節，可能也沒人會注意。然而他並沒有因此而忽略細節，畫上的每一根線條、每一片光影都是那樣精緻而真實，也因此能夠通過時間的考驗，即使現代的放大鏡，都找不出什麼缺失！

之後我在一篇有關歐遊的文字中讚嘆著：「在如此孤高幽寂的絕頂，完成如此氣象萬鈞的作品，不愧是不世出的奇才！」

當然我也去參拜了「聖母慟子像」，以及到佛羅倫斯觀賞「大衛像」。這兩尊不朽的雕刻，讓人對米開蘭基羅多方面的才華更加仰慕不已！關於大衛雕像，我在那篇文章中亦曾以浪漫的情懷寫道：「當年充滿藝術激情的米開蘭基羅，是否曾在可以眺望佛羅倫斯的山崗上默然佇立？他舉目遙望穿過市中心的阿諾河，那閃著金光的悠悠逝水，使他深深傾倒於美的力量，而引起哲學的沉思，而發出靈魂深處的嘆息。他身邊不遠處，是否恰有一位同樣陷入了冥思的俊逸青年，青年發亮的肌膚與偉岸的身軀，便成為『大衛』的靈感泉源？⋯⋯」

能夠深入且有系統的對米開蘭基羅作一個全面的探索，必須感謝策劃三民書局「世紀人物100」系列叢書的簡宛女士。她不僅是我師範大學的學姐，也是多年來對我鼓勵有加的文學前輩。但因分別居住在美國東西兩岸，不易見面，很高興在 2003 年，我獲得「世界華文文學優秀散文獎」，在雲南昆明的頒獎

典禮上，我與簡宛姐再度聚首。她初次向我提及這套叢書的計畫，次年我選擇以米開蘭基羅作為書寫對象。

在收集中英文資料、研讀不同的傳記、查證書籍與史實的編寫過程中，我才深深感受到，米開蘭基羅之所以能夠受到舉世推崇，歷五百年不衰，是「真金不怕火煉」的典範。就如同他手下那粗礪的石塊，需經過多少的研磨雕鑿與錘鍊，他憑著崇高的信念、持續的學習、堅定的意志，突破種種困難，更見證了他對藝術與美至深的熱愛。他甚至把冰冷靜默的石塊當作是有靈魂的胚胎，認為其中都有一個活生生的形體呼之欲出，他也以自己的生命來回應，才得以使其每件作品都充滿強烈的震撼力。

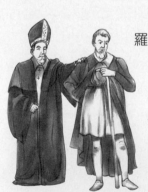

有些人可能以為終生未婚的米開蘭基羅個性古怪；而本書也著重介紹他的作品，對其私人生活著墨並不多。然而從每一件作品的背景，我們都能了解到他對家國和人類的大愛。從他開始賺錢後就不間斷的供養父親與兄弟，或是將一些小型作品當禮物送人且又自奉甚儉的小故事裡，我們也可以發現他其實是一個相當有人情味的人。

他的作品為他帶來金錢與盛譽。但雕刻大理石原是一項極其艱鉅的工作。有一本書中曾這樣描寫：「石屑布滿了他的臉和身體，使他看起來像個麵包師傅，大量的汗水將洒在臉上的碎屑凝結成

塊狀，黏土似的沾在兩頰。現代的石匠有護目鏡保護，五百年前，他是赤手空拳在與頑石進行一場戰鬥。」

他出眾的才華無可避免的遭到嫉妒。西斯汀教堂的「創世記」其實是在被迫的狀況下去畫的。

當時有另兩位也十分有名的藝術家，明知他精於雕刻，但不熟悉天花板溼壁畫的技巧，卻極力慫恿教宗指令米開蘭基羅去從事這件工作，米開蘭基羅儘管百般不情願，一旦接受了這項任務仍全力以赴。我相信，對手想看笑話的心態反而激發了米開蘭基羅的潛力。

作為本書作者的我，也希望能藉著這些實例，啟發青少年不畏艱難的精神。不管遇到多麼大的困境，都要維持信心，設法將障礙一一克服。這個過程無可置疑是相當艱鉅的，有時簡直超越了人類所能忍耐的極限，但也因此，我們更要仔細研讀米開蘭基羅，從一位偉大人物的奮鬥歷程中，學習如何去面對生命的挑戰。

在此要感謝三民書局編輯的辛勞。由於這是一本傳記書，他們在年代、人名等史料上非常細心的核閱。也感謝明和梅，他們

在搜尋資料方面都提供了協助。對於初次撰寫傳記類作品的我來說，這恰是一次難忘的、追求完美的創作經驗。盼望呈現給讀者們的，則是一段完美的閱讀時光。

寫 書 的 人

蓬 丹

　　本名游蓬丹，畢業於國立臺灣師範大學社會教育系，1970 年代赴加拿大，結業於哈利法克斯學院。1980 年代移居美國，歷任採購經理、圖書出版公司總編輯、英語教學主任等職。現任職洛杉磯「教育文化基金會」，主編文藝刊物《環球彩虹》。2008 年並應中華電信之邀撰寫手機文學〈心海深深處〉。

　　多年來，她積極從事文化教育工作，並投入寫作事業，至今已出版多部文學著作，包括散文集《失鄉》、《投影，在你的波心》、《虹霓心願》、《沿著愛走一段》、《夢，已經啟航》、《流浪城》、《花中歲月》、《人間巷陌》，以及小說集《未加糖的咖啡》、《每次當我想起他》等。蓬丹的作品曾獲海外華文著述首獎、臺灣省優良作品獎、中國文藝獎章、世界華文文學優秀散文獎等。其文學中心思想在於提昇生活品味，維護道德良知，肯定人性光輝，尊重生命價值。

追求完美的藝術大師

米開蘭基羅

目次

世紀人物
100

米開蘭基羅

1475～1564

楔　子

　　大約是在將近五百年前，羅馬的一座教堂內，有一個好像是表演特技的人，很大膽的仰臥在令人觸目驚心的鷹架上，他面對著五千平方公尺的天花板，以特別細膩的筆觸在那溼潤的灰色泥土上，專注不懈的畫著。

　　是誰有這樣大的勇氣、毅力與耐心，竟然去做這種平常人想也不敢想的艱鉅工作呢？

　　他就是被稱為「義大利文藝復興*美術巨匠」、「最偉大的天才」的米開蘭基羅。甚至有人說，他簡直就像是被上天派到人

放大鏡　　＊文藝復興　14 世紀末到 16 世紀間的一次歐洲文化革新運動。首先發生於義大利，以回復希臘羅馬古典文化為目的，對抗中世紀以來以基督教為中心的思考，被視為近代人本主義的開端。達文西、米開蘭基羅和拉斐爾，被稱為「文藝復興藝術三傑」。

間的一位無所不能、無所不曉，集雕刻家、繪畫家與建築師身分於一身的偉大藝術家。

　　世人是這樣形容這位天才的：「他的每一件作品都像是將繪畫技巧發揮到極致，絕不放過絲毫對人體的表現力，即使是一個微小的動作也不肯忽略。」因此，他所創作的每一件作品，都令人動容且印象深刻，更是我們學習藝術的最佳範本。

　　在繪畫上，我們學到的是，以輪廓的勾勒與光線的掌握來使畫作得到立體的效果，作品才可以表現得更完美。在雕刻上，則是要懂得運用正確的判斷力，不管是人體的構造或是每一個姿態動作，都不能疏忽。至於建築方面，所設計的每一棟房子，都應該要能達到視覺的美感和安全舒適的效果。

　　米開蘭基羅曾經說過：「完美

不是一個小細節；但注重細節可以成就完美。」這句話是多麼發人深省啊！

他的創作代表著一種美妙絕倫的人文境界。而在一個靠私人贊助的社會中，工作上，米開蘭基羅被夾在佛羅倫斯的梅迪奇家族*與羅馬的教宗兩派勢力中；而在私人生活方面，他則承受了家庭紛爭與個人病痛的交相逼迫。雖然他特出的天分被肯定了，但為了不朽的藝術，他又付出了多少的代價呢？

米開蘭基羅自認是雕塑家而非畫家，教宗朱利斯二世*卻執意要他為西斯汀教堂的圓拱頂繪製溼壁畫*，但所有的條件都對他不利，例如：他對溼壁畫的技法並不熟悉，而且長期在架高的鷹架上繪圖，不但傷身，甚至可能致命；另外，購買材料的資金並不充裕，他的家庭不但不能提

供幫助，反而還要仰靠他的經濟支援。而新近崛起的天才畫家拉

放大鏡

＊**梅迪奇家族** 義大利望族，因從事銀行業及經商在 13 世紀時累積了大量的財富。柯西莫（Cosimo，1389～1464 年）統治時期，由於他大力贊助文學藝術，創立歐洲最大的圖書館及柏拉圖學院，佛羅倫斯因而成為當時歐洲的文化中心，此時也是文藝復興最盛的時期。他的孫子羅倫佐（Lorenzo，1449～1492 年）也喜歡藝術，對米開蘭基羅十分賞識。

＊**朱利斯二世** 即 Pope Julius II，1443～1513 年，文藝復興時代最具領導能力、最具政治手腕且驍勇善戰的教宗，被稱作「好戰教宗」(the Warrior Pope)。曾親自率軍抵抗法國入侵，並與他國結盟防禦教宗國，穩定政治並鞏固了自己的地位。1503 年被任命為教宗直到 1513 年去世。

朱利斯二世是個酷愛希臘羅馬文藝的教宗，對藝術獨具慧眼。他知道禁得起考驗的藝術品才足以名垂後世，於是起用著名藝術家美化梵諦岡。他雖然以獨斷好戰著稱，對藝術文化卻相當寬容與支持，也可說是一位十分愛才的藝術鑑賞家。

＊**溼壁畫** 一種將水性顏料塗於灰泥上的壁畫技巧，在文藝復興時期已廣泛應用。其製作過程為：先在牆上塗上一層粗糙的灰泥，接著在其上描出草圖，等待草圖顏料滲入牆壁後，再塗上第二層細灰泥，並在其上再打一次草圖，而且要注意塗抹的面積須以當天能上色完成為原則，然後便可正式用水調顏料作畫。由於顏料將滲入牆壁，永久融合，因此非常耐久、不會剝落且不易掉色，但是相對的，需要仔細掌握牆壁的溼度，作畫速度也必須快速，並且具有修改不易的缺點，故難度頗高。

斐爾＊，也正在梵諦岡的另一端進行另一組畫作。

　然而，米開蘭基羅還是克服了所有障礙，在四年之內創造出五百年來令眾人讚不絕口的西斯汀教堂壁畫。世世代代的藝術家，都認為西斯汀教堂壁畫是「可供翻閱的藝術寶典」。

　米開蘭基羅在成長時期，居住在梅迪奇家族府上，認識不少主流社會人士，因而深受人文主義思想的薰陶。人文主義是文藝

放大鏡

＊拉斐爾　Rafael 或 Raphael，1483～1520 年。文藝復興時期的畫家及建築師。年少時，跟隨畫家貝羅津諾 (Perugino) 學畫。在佛羅倫斯時期，他吸收 15 世紀繪畫精神，並吸取了達文西的技法，而逐漸形成圓潤柔和的風格。他用世俗化的描寫方式處理宗教題材，並且參用生活中母親與幼兒的形象，將聖母抱聖嬰的畫像加以理想化。他的作品特色是充分體現了安寧、和諧、協調、對稱及恬靜的秩序。

　拉斐爾在羅馬時期（1508～1520 年）的主要作品是梵諦岡宮殿中的四組壁畫：「聖禮的爭辯」（神學）、「雅典學院」（哲學）、「巴那斯山」（文學）、「三德像」（法學）等，他選用歷史畫的方法處理這些帶有象徵性的主題，反映當時教會人士的要求。其代表作包括「西斯汀聖母」、「自畫像」等。此外，他還畫了不少建築設計圖稿。

復興時期發展的一種思潮，注重人的價值與尊嚴，主張人應當過積極而活躍的人生，提倡現世的奮鬥精神，享受現世的歡樂與幸福。除了人文主義之外，米開蘭基羅日後所接觸到的宗教改革運動，也帶給他許多啟發和影響。

　　米開蘭基羅所創作的雕像，多為肌肉結實、體魄強健、粗獷豪放、具有男性英雄主義本色的人物。他喜歡運用寫實手法，加上浪漫的想像，使他的作品一方面表現了個人信仰的忠誠度，也體現了追求人性光輝的心路歷程；另一方面，則反映出他挑戰傳統思想，以及自由解放、掙脫約束的精神風貌。

　　這樣一位全心全意將一生都奉獻給藝術的人物，有著怎樣的生命歷程呢？讓我們來做一個全面的了解吧！

1 成長學習階段

礦區出生　義母帶大

　　米開蘭基羅的全名是「米開蘭基羅・迪・洛杜維柯・包那羅蒂・西蒙尼」，生於1475年3月6日星期日。他的父親名為洛杜維柯・包那羅蒂・西蒙尼，母親名叫法蘭契斯卡・迪・那利。當父親看到這個剛出生的嬰兒時，從他明亮的眼神和一雙美麗的雙手，就知道他的未來一定有非凡的成就，更相信這個嬰兒身上所散發的獨特氣質，是超人一等的；所以毫不考慮的，就為他取名叫米開蘭基羅，這名字在義大利文中是相當高貴的，意為米榭爾大天使。

　　米開蘭基羅出生的時候，家中的環境並不是很好，誰也沒想

8

到這位窮人家的孩子，居然會成為一位偉大的藝術家。

米開蘭基羅出生在佛羅倫斯附近的卡普里思村。剛出生時，他的父親在阿雷佐主教轄區內當鎮長，父親不再做鎮長後，全家就搬回到佛羅倫斯，住在離城市大約三哩的一個名叫塞蒂格那諾的小村落。

這一天，米開蘭基羅正拿著一把樹枝在地上畫圖，突然聽見母親微弱的叫聲：「米開蘭基羅，給媽媽倒水！」

他看到母親虛弱的躺在床上，臉色蒼白，無精打采，雖然很想接近母親，但是想到父親常告誡說不要吵她，所以米開蘭基羅平時也很少到母親的病床前。現在他倒好水走進房間，一股腥臊和著苦藥的味道卻讓小小的米開蘭基羅有些害怕，而母親衰弱的形體，與眼裡一種他並不明白

的憂傷，令他原本因畫畫戲要而興奮的心情，一下子就消失了。

他輕輕呼叫著：「媽媽喝水！」

母親的手竟拿不住木碗，一下子掉到地上，連毛毯都被淋溼了。這時父親剛好進門來，看到這個情況，很不耐煩的喝斥米開蘭基羅說：「怎麼那麼不小心！壞孩子！出去！出去！」

米開蘭基羅的父親出身於古老的貴族家庭，但米開蘭基羅出生時，整個家族已經沒落了。家道中落再加上母親體弱多病，缺乏耐性的父親決定把米開蘭基羅送到塞蒂格那諾附近一位切石工人家去。這位切石工人的太太就成為米開蘭基羅的義母，並且撫養他一直到十歲。

離開家的那一天，是一個天氣陰暗的下午，看起來快要下雨了。父親催促他，母親躺在床上，只能親吻他的額頭，幼小的

米開蘭基羅彷彿又感到那份他無法解釋的憂傷。

他覺得眼淚在他的眼中打轉，但是又不敢讓淚水流下，怕母親也會跟著哭，而父親又要罵他壞孩子。

坐進馬車，他膽怯的看著房屋逐漸變小，而面前的道路卻不斷擴大，延伸到遙遠的天邊，他偷偷瞄一眼身邊臉色嚴峻、不發一語的父親。他不知道是不是自己犯了大錯，因此必須離開家裡。這種不安和疑惑，影響了他日後的人格發展。

馬車在一棟小屋前停了下來。茅草編紮的屋頂，厚厚的木頭門，門前有一堆小動物，灰灰的，眼睛盯著他。他看到這些小狗、小貓，很高興的用手去觸摸，但既推不動也抱不起，原來它們全是石頭雕刻成的。原先那畏懼陌生的感覺好像一下子消失

了。石雕小動物任他碰觸，不會對他嚎叫或者追咬，他甚至還可以把它們當椅子坐呢！

原來義母家就在石礦場附近，米開蘭基羅從此就跟著他們學習石雕，一釘一鑿的把粗糙笨拙的石塊化成人像、器物、飛禽、走獸。雖然礦場的工作是粗重的，但是那種以汗水和耐力謀生的環境，也激發了米開蘭基羅秉性中的坦誠率真與純樸熱忱，以及擇善固執、願意為理想而奮鬥的良善本性。年幼的他已經初步體會到創作的神奇，潛藏在體內的藝術細胞也開始萌芽了。

　　※　　　　　　　　※　　　　　　　　※

米開蘭基羅六歲時，他的母親不幸因病過世。父親沒過多久又再結婚。對於自幼離開母親的米開蘭基羅來說，這是一個不小的打擊。

　　由於從小缺少來自母親的關愛，父親再婚後對他的關懷也減少了，所以在米開蘭基羅的內心裡，時常會萌生愛恨交織的情感。他對父親為他所取的名字感到驕傲，尊重父親是一家之長的地位。當他工作賺錢的時候，他常常寄錢回父親家，但家人有時仍嫌不夠，所以他在家書裡，用字遣詞並不太客氣。這是由於他內心感到不平衡。因為他的責任感很重，認為自己應該負擔家計，卻又認為家人不知道感激，所寫的信就語帶諷刺。

　　這種矛盾的心理，使米開蘭基羅與父親的感情不是很親密，但父親去世的時候，他卻又寫了一首感情澎湃的詩文，來表達他的哀傷與悼念。他這種內向、敏感、易怒、害羞、自視甚高、不易相信別人的性格，後來也使他的作品呈現出一種狂烈又具有悲

劇性的風格。

正式上學　轉向習畫

　　米開蘭基羅的父親做過鎮長，因此當兒子漸漸長大時，他的心態就是想辦法湊錢，送孩子進好的學校讀書，希望兒子將來能夠往政治和外交方面發展。於是，當米開蘭基羅到了讀書的年齡時，就被送到法蘭契斯卡·達·烏蘭畢諾的文科學校就讀。

　　但是沒想到米開蘭基羅除了對繪畫有興趣外，對其他科目可說是興趣缺缺。米開蘭基羅在學校的功課表現非常不好，因為他把所有的時間都花在繪畫上了。他不但在上課的時候，拿著筆畫老師和同學；回到家裡還是拿起筆到處畫，不管是書本或作業簿，甚至家裡的地上和牆壁上，到處都可以看到他的畫。

　　米開蘭基羅的行為讓他的父

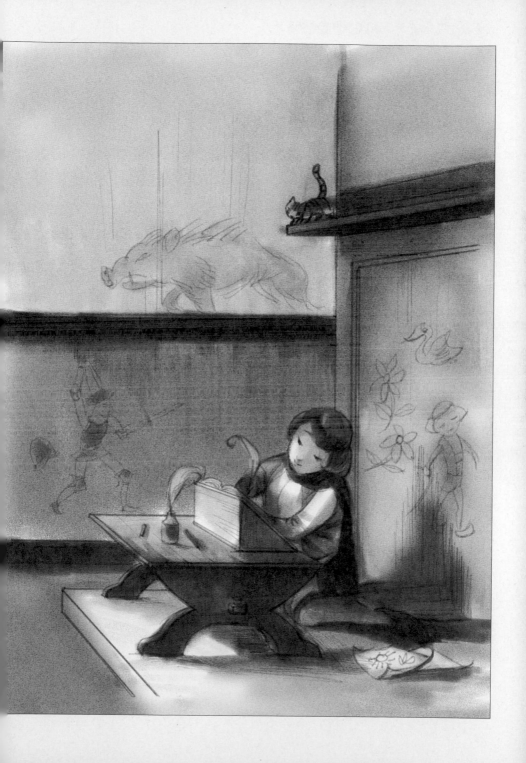

親和兄長都不得不責備他，有時候甚至將他痛打一頓，他的父親常氣得跳腳說：「你為什麼不能專心念書？你要知道，藝術家只是一個工匠，是談不上技術或學識的粗人而已。」

對於期待聰穎的米開蘭基羅能成為大官或是富商的父親來說，不好好的念書、卻把時間花在繪畫上，真是一點出息都沒有。但是米開蘭基羅的老師和同學卻很快就發現他在素描方面的天分。

其中有一位同學正在多明尼克・奇蘭朵＊的畫室學畫，他發覺米開蘭基羅在繪畫方面有特殊天分，除了常常送他奇蘭朵的畫

放大鏡 ＊多明尼克・奇蘭朵　Domenico Ghirlandaio，1449～1494年，文藝復興初期佛羅倫斯畫家。作品雖多以宗教為主題，但擅於用人物形象來表現社會的真實面，反映世俗生活的樣態，著名畫作「老人與孫子」現藏於法國羅浮宮。

稿外，還不斷的對米開蘭基羅的父親說:「我相信他將來一定會成為一位偉大的藝術家，我覺得他的名字簡直就是『傑作』的翻版。」

米開蘭基羅的父親發現無法阻止他放棄學畫的決心，也只好先試著把他送到法蘭契卡・格拉那奇的繪畫教室學畫。

※　　　　　　※　　　　　　※

法蘭契卡・格拉那奇發現米開蘭基羅對繪畫的領悟力很高，因此經常鼓勵他好好用功、繼續認真作畫。他們的相處不但是師生的關係，也是無所不談的好朋友。但是法蘭契卡・格拉那奇不久就發現自己已經無法滿足米開蘭基羅追求藝術的慾望，於是就介紹當時佛羅倫斯城外最好的一位畫家多明尼克・奇蘭朵給米開蘭基羅。

　　他很誠懇的對米開蘭基羅說：「繪畫是一條艱難的路，但是你有天生的才華、堅定的決心和充分的興趣，你已經有了最好的開始，從此努力不懈的走下去吧！」

　　雖然米開蘭基羅此時才十三歲，但是他卻已經有要成為藝術家的堅強信念。這時，他的父親也改變原先的想法，決定幫助兒子實現他的理想與抱負，於是便把他送到多明尼克·奇蘭朵的畫室學畫。

　　對一般人來說，在多明尼克·奇蘭朵的畫室學畫，至少要花三年的時間，才能完成一般的繪畫訓練。但是米開蘭基羅才學了一年，就能理解早期佛羅倫斯大師喬托＊和馬薩其奧＊的繪畫技巧，並且懂得從他們的作品中吸取寶貴的經驗，讓自己的眼界更開闊，技巧也更為進步。

　　而這時米開蘭基羅的才氣和特殊的人格氣質，也讓多明尼克‧奇蘭朵大為驚訝，因為他的作品不但是全班第一，甚至和老師的作品水準一樣高。

※　　　　　　※　　　　　　※

　　有一次在畫室裡上課的時

放大鏡

＊喬托　Giotto，1276～1337 年。佛羅倫斯畫家及建築師，是文藝復興時代的開創者，被譽為「文藝復興之父」、「近代西洋繪畫的鼻祖」。他突破當時宗教畫僵化的形式與藩籬，加強畫中人物肌理紋路的立體感，以自然風景代替原本單色平塗或空無一物的背景，使《聖經》中的人物活了起來，更貼近一般民眾的生活。此後，大家便開始採用自然的手法描繪人物形象，並用透視的方法畫出自然景物。喬托對西方藝術的影響，可說是非常深遠。

＊馬薩其奧　Masaccio，1401～1428 年，佛羅倫斯的藝術巨匠。世人對他的生平所知有限，也沒人知道他在哪裡接受藝術訓練，僅知他非常景仰喬托在佛羅倫斯的聖十字教堂所繪製的作品。

　　馬薩其奧在作品中建構三度空間，給予畫中人物真實的重量感，這種新風格中端莊的姿態、寫實的特徵以及空間、光線、結構紮實的效果，都近似喬托的作風。1425 年，馬薩其奧為佛羅倫斯的聖母堂繪製了一幅「聖三位一體」溼壁畫，後來也為佛羅倫斯的布蘭卡契禮拜堂 (Brancacci Chapel) 製作了一系列溼壁畫，這些溼壁畫是馬薩其奧留存至今的主要作品，其畫風寫實而雄壯，對達文西影響甚鉅。1428 年，馬薩其奧前往羅馬，意外死在當地，年僅二十七歲，謠傳他是遭人毒死的。

候，一位年輕的同學正在試著仿做多明尼克・奇蘭朵的一件作品——一些只披著帷幔的裸女；當米開蘭基羅看到這種情況時，便把奇蘭朵所畫的紙頭拿過來，並且拿了一枝較大的筆，毫不考慮的就修正其中的一個人像，並且還塗抹出一些光影的感覺。大家都很驚訝，才十四歲的米開蘭基羅所表現的風格和技巧竟是如此特殊、出色！更令人佩服的是，這樣年輕的學生居然有勇氣和信心，敢修改老師的畫作。

不久之後，老師進到畫室，發現自己的作品被塗改了，責問是誰動了手腳。

米開蘭基羅不禁滿臉通紅，低聲說：「請老師原諒，那幅畫是我塗改的。」

老師仔細端詳這幅畫，很嚴肅的對他說道：「沒經人同意，不能隨便動人家的東西，不過你改

得實在很不錯！你一定要繼續用功，將來一定會有很傑出的成就。」

多明尼克・奇蘭朵的寬容和鼓勵，對米開蘭基羅的藝術前途，有正面的啟發。

這一件被修改後的素描，後來被米開蘭基羅的好友奇奧喬・瓦沙利＊收藏。在米開蘭基羅七十五歲的時候，奇奧喬・瓦沙利把自己的素描收藏冊子裡所珍藏的一些素描給他看。當他看到是自己年輕時的一些作品時，高興又謙虛的對這位多年的好朋友說：「還是年輕的時候畫得比較好，現在是愈老愈不行了。」

另外他還說：「如果說我的腦

放大鏡

＊奇奧喬・瓦沙利 Giorgio Vasari，1511～1574年，他是米開蘭基羅的學生、同鄉和密友，也是16世紀著名的藝術家和建築家。他因為撰寫了《文藝復興藝術家列傳》一書，而在藝術史上享有盛名，這本書後來成為討論文藝復興時代藝術的經典作品。

筋比別人好的話，大概是因為我出生在阿雷佐的鄉下，我不但從小就吸收那裡的新鮮空氣，而且還吸進不少鐵鎚和鑿子的塵灰而長大的啊！」

※　　　　　　　※　　　　　　　※

　　有一次多明尼克·奇蘭朵正在為一座大教堂進行裝飾工程時，米開蘭基羅走過去，站在正忙碌工作的幾個青年身旁，幫忙添加了絞臺、叉架和一些不同的器械。奇蘭朵看到米開蘭基羅所畫的東西，就站在那裡欣賞他的繪畫技巧，並且意識到他創作的天賦真是不同凡響，不覺拍拍米開蘭基羅的肩膀，連連讚嘆的說：「哇！想不到你懂得居然比我還多呢！」

　　米開蘭基羅在練習時，除了認真繪製圖像之外，還注入了許多感情的體會，加上自己的觀察

領悟，所以不是像一般的模仿，只是單純的如法炮製或抄襲。當他見到自己欣賞的大師作品，總是不斷加以研究臨摹，並且要求自己的成果超越他們。

他曾經臨摹一件 15 世紀德國畫家馬丁‧施恩告樂＊的作品「聖安東尼的審判」，這件作品描繪的是一位宗教聖徒聖安東尼被一群魔鬼折騰的景象。

米開蘭基羅看到這件蝕刻銅版作品後，首先是畫了一幅鋼筆和墨水的模仿畫，接著又做了一件相同的彩色稿本。他為了要畫出原作中群魔的怪相，還自己去菜市場買一些長著怪鱗的魚作為參考品。

由這個例子，我們可以見識

放大鏡 ＊馬丁‧施恩告樂　Martin Schongauer，1448～1491 年，為擅長蝕刻銅版畫的德國畫家，作品多以宗教為主題，在德國、義大利、西班牙都很受歡迎。

到米開蘭基羅為一幅畫所花費的心力，以及做事認真的態度。他在模仿其他大師的作品時，也常常利用各種不同的方法將作品染黑，使得這些模仿畫經過他修飾後，彷彿都變成了古董畫。

好學的米開蘭基羅，每次只要看到是自己喜歡的作品，一定會想盡辦法，使所模仿的作品效果能夠超越原作，因此，他每一次的新嘗試都為他帶來許多榮耀。

轉進雕刻學校　影響一生

由於米開蘭基羅的父親有做官的背景，所以和佛羅倫斯望族羅倫佐‧梅迪奇有不錯的交情。梅迪奇家族是佛羅倫斯權傾一時的統治者，不僅為佛羅倫斯帶來了安定和繁榮，對藝術的發展更是貢獻良多。特別是愛好雕刻和繪畫的羅倫佐大公，大量收集了

許多古代藝術品，還重金聘請義大利有名的雕刻家貝拓多‧喬凡尼＊在梅迪奇家族的花園裡，創辦了一所雕刻學校，培養了好幾位當代第一流的雕刻家。

　　贊助不少藝術家和詩人、文人的羅倫佐，知道年歲已老的貝拓多‧喬凡尼終有一日沒辦法繼續從事雕刻工作，便找到多明尼克‧奇蘭朵，和他談論自己的想法:「為了繼續發揚雕刻藝術，我想擴大現有的雕刻學校，如果你發現有什麼年輕人在這方面有不錯的成績，不妨推薦給我，好讓我們的城市能繼續擁有這方面的雕塑人才，並且讓大家對整個佛羅倫斯城刮目相看。」

　　於是多明尼克‧奇蘭朵就挑選了一些表現特出的學生給羅倫佐；這其中當然包括了米開蘭基羅和他的好友法蘭契卡‧格拉那奇。

　　1489 年，才十四歲的米開蘭基羅進入羅倫佐的雕刻學校學習。這所雕刻學校，是當時佛羅倫斯城中一所十分高貴的學校。由於梅迪奇家族大力支持柏拉圖*哲學，而梅迪奇圖書館所收藏的東西也不斷增加，因此吸引了許多藝術家和思想開放的詩人前來。

　　當時來到這所學校的人，都有一個共同的興趣——他們都喜歡古代所遺留下來的文化遺產。米開蘭基羅在這裡認識了許多文

放大鏡

*貝拓多・喬凡尼　Bertoldo di Giovanni，約1420～1491 年，早期文藝復興時期義大利雕刻家及獎牌鑄造者，是多納太羅的弟子及助手，米開蘭基羅的老師。

*柏拉圖　Plato，西元前 427～前 347 年，古希臘著名的哲學家。他是蘇格拉底的學生、亞里斯多德的老師。認為幾何和數學是研究哲學的基礎，強調道德的精要在於明理。西元前 387 年，柏拉圖在雅典創辦了一所著名的學院，有系統的研究哲學和科學，他把主持學院教育作為自己畢生最重要的事業，希望能培養出具有哲學頭腦的優秀政治人才。著作首創以對話的體裁傳述思想，其中以《理想國》一書最為著名。

藝復興的領袖，成為許多詩人和人文學家的朋友，並且開始創作許多有深度又有靈氣的詩篇。他寫過不少有關但丁*的詩，形容但丁是自古以來最偉大的人物。

米開蘭基羅在這濃厚的學術氣氛裡，養成了他思想的內涵：關心社會、關心人類，又充滿理想。但影響他最深的尚不是柏拉圖哲學，而是當時著名的宗教領袖薩瓦那羅拉。

薩瓦那羅拉是聖馬可修道院院長，是一個性格激進、富於煽動力的修道士和演說家。米開蘭基羅聽到薩瓦那羅拉慷慨激昂的演講「基督的受難」，他說：「耶穌基督為我們世人犯的罪被釘死

放大鏡 ＊但丁　Dante Alighieri，1265～1321 年，義大利詩人。學識淵博，想像力豐富，是米開蘭基羅最崇拜的文學家。但丁的作品對文藝復興時期詩歌的創作，以及豐富義大利語言等方面具有相當大的貢獻。他的敘事詩《神曲》是世界文學史上的鉅作。

在十字架上，我們要以基督為模範，塵世的一切享樂只會讓人墮落。現在的教會太腐敗了，靠賄賂取得權位，任意徵稅供自己花費，我們必須加以改革……。」

米開蘭基羅心想：「他說得真對！」於是也跟著群眾熱烈的叫囂表示支持。

1494 年，薩瓦那羅拉在群眾擁護下成為佛羅倫斯的統治者。他企圖在佛羅倫斯建設一個半神權、半民主的政體。但掌權後的他作風越來越偏激，並宣言要與當時虛偽浮華的藝術風格作戰。

有一次，薩瓦那羅拉竟率領一群狂熱的信徒，把佛羅倫斯所有纖巧的、華麗的、奢侈的珍寶及裝飾品都給付之一炬，這種暴戾的作法讓他逐漸失去民心。他又劇烈反對當時的教宗亞歷山大六世，說他不配做教宗，並且不配做基督徒。他寫信對教宗說：

「我對於你已不存任何希望，我所信仰的只有耶穌基督而已。」

這些狂烈的行動，最後導致教宗將他冠上異教徒的罪名，判處焚刑而死。然而，他那種堅持自己的信念不肯妥協的精神，使米開蘭基羅深受感動，畢生不忘。米開蘭基羅也因此憎恨教宗與權威，偏偏以後的教宗特別欣賞他的才華，讓他又心虛又感激。為了生計和前途，他想服從卻又不甘心因此就範，所以一輩子都陷在自我交戰的困擾與掙扎之中。

※　　　　　　※　　　　　　※

雕刻學校中陳列了許多羅倫佐收藏的古代雕刻品，不只作為裝飾，同時也可作為學徒們的學習範本。年輕的米開蘭基羅一到花園，心中激動不已。當他看到一位青年正在製作貝拓多·喬凡

尼要求的泥土塑像，立刻迫不及待的想自己動手，他雄心勃勃的樣子令羅倫佐印象深刻。

　　有一天，米開蘭基羅在庭園漫步，不經意的發現一個有趣的怪異面具，好學又勤快的他，立即就地取材，準備複製面具。他穿著15世紀流行的短衣服和緊身襪，坐在石塊上，左手握住鑿子，右手拿起錘子，眼神專注，動作熟練。他那種隨時隨地都能投入工作之中的熱忱，使一直在觀察他的羅倫佐不時暗暗讚嘆！

　　幾天後，米開蘭基羅開始嘗試用鑿刀在大理石上工作。他在花園裡看到一個又古老又破舊的古牧神像，神像的嘴雖然是在微笑，但是和鼻子一樣都已經破得不像樣。米開蘭基羅心想:「美麗的花園，一定要有一尊完整高雅的牧神像做裝飾！」

　　於是他找了一個大理石，取

出鑿子開始雕刻。這雖然是他第一次的嘗試，但是他卻大膽的下定決心，要超越原來的模式。他仔細的揣摩著，憑著自己的想像力為這個牧神挖了一個大嘴巴，並鑿出所有的牙齒和舌頭。

當羅倫佐看到米開蘭基羅對工作的那種熱情和認真，又勇於發揮創造力，就有預感這位家境不怎麼好的孩子，將來一定是位了不起的畫家和雕塑家。他像是一位慈祥的長輩，微笑的對米開蘭基羅說：「從前的人很少擁有完整的牙齒，常常會有一些人缺了幾顆牙齒喔。」

心地單純的米開蘭基羅覺得羅倫佐所說的話頗有道理，便順手拿起鑿刀將牧神的牙齒敲破，而且鑿入到齒齦部分，看起來就像是真的缺了牙一樣。完工後就等著羅倫佐回來看作品。

羅倫佐從這尊古牧神像身

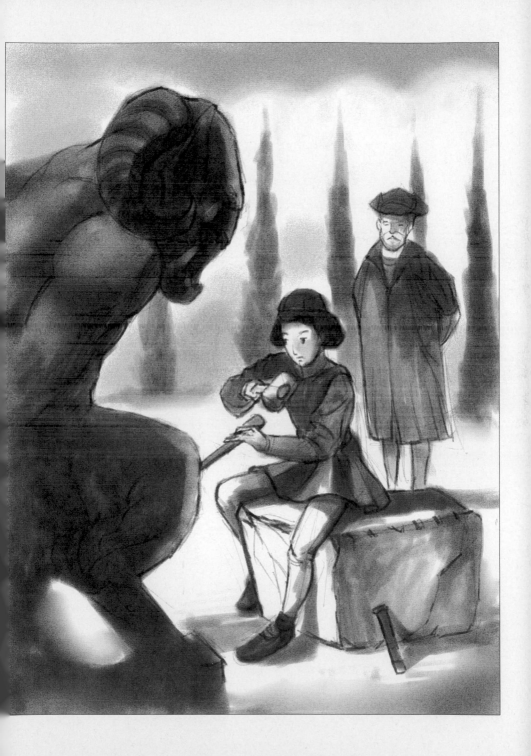

上，看到了米開蘭基羅認真工作的態度、細心熟練的技巧、純樸的思想與追求真實的勇氣，對米開蘭基羅的印象更加深刻。於是，他便對米開蘭基羅的父親說：「我很喜歡這個孩子，不知道是否可以讓我做他的義父？我一定會把他當作自己的親生兒子看待。」

　　米開蘭基羅的父親當然很高興的答應了。因此米開蘭基羅不但住進羅倫佐為他特別安排的房間，並且還與這個家族的孩子同桌吃飯，也常常有機會和大官或是有地位的富豪一起用餐。

　　羅倫佐送給米開蘭基羅一件紫色的斗篷，並且安排他的父親在稅務局工作。此外米開蘭基羅每個星期還可以獲得五達克（當時的威尼斯錢幣）的薪水，來幫忙維持家計。他在羅倫佐家中一待四年，一直到羅倫佐去世為

止。所以羅倫佐可以說是米開蘭基羅的恩人、貴人。

　　米開蘭基羅憑著過人的才華和一貫認真的態度，為自己贏得了貴族的尊敬和賞識；同時也因為羅倫佐慧眼識英才，使得米開蘭基羅得以在衣食無憂的環境中發展茁壯，為日後更偉大的藝術創作打下了堅實的基礎。

　　※　　　　　　　　※　　　　　　　　※

　　1490 年到 1492 年之間，米開蘭基羅在羅倫佐的鼓勵下，創作了他第一批的雕塑作品。他用羅倫佐送給他的大理石，雕刻了一件「赫拉克雷斯力戰人馬怪獸」，又稱「人馬怪物戰」。

　　這不但是一件有趣的作品，更令人驚嘆的是，這麼一件具有極高水準的藝術品，竟然是出自於一位年輕人的手中。米開蘭基羅在年齡很輕的時候，對人體藝

術已有高度的研究興趣，這件作品也表現了他的研究成果。喜歡藝術又願意幫助藝術家的羅倫佐，在這方面給了米開蘭基羅很大的空間和支持，所以米開蘭基羅能自由的研究複雜的人體解剖學，大膽的發揮他的聰明才智。

正如米開蘭基羅本人所說，他把自己的全部心血都傾注在刻畫「人體之美」上。他認為人體是神所造的最完美產物，他說過：「最能表現人類思想與意志的就是人體。」後來他還寫文章傳達這種看法：「人的腳比他的鞋更崇高，人的皮膚比他的衣衫更崇高。」他認為不同意這個觀點的人，就是智慧不開化！由此可見他是多麼重視人體。

住在羅倫佐的家中時，勤於創作的米開蘭基羅幾乎是天天跑到花園裡觀察主人所收藏的古董和古畫。這位聰明又凡事好奇的

年輕人，也常常花上很長的時間，研究他所喜歡的藝術品，看看別人怎麼去創作，並且會找出作品的缺點和優點。他天賦的智慧與才氣，一般人學也學不來，因此常常令人又羨慕又嫉妒。

※　　　　　　※　　　　　　※

　　米開蘭基羅在同時期的另一件作品就是「梯邊聖母」，那是一件高約兩呎多的大理石聖母半身浮雕像。大家都覺得這件作品的設計不是普通人能夠做得到的。

　　他以驚人的技巧，讓樓梯扶手上的天使看起來比較平凡，姿態輕鬆，襯托出坐在樓梯上的聖母那出奇的天真與慈祥。所以整個作品給人的感覺是有點嚴謹，卻又有柔和的氣氛，觀賞者都嘖嘖稱奇，難以相信一位十五歲的年輕人，能夠創作出這麼出色的

浮雕作品。

　　米開蘭基羅在日記裡這麼寫著：「『梯邊聖母』裡的馬利亞抱著耶穌，靜靜的坐在教堂的石階上，其實她的心中早已預知耶穌會死，並且會循著她所坐的階梯回到天國去。至於另一件作品『人馬怪物戰』是表達我們生命中狂野奔放的力量，就是隱藏在英雄的爭戰之中。」才十五、六歲的米開蘭基羅，居然已經開始研究宗教的信仰、異教徒＊的生活、男性人體美等等深沉的哲理，這些都讓當時的人們驚訝於他的聰穎早慧。

　　雖然作品一再被稱頌與肯定，米開蘭基羅的一生卻充滿沉鬱與悲壯的氣氛。

　　由於童年生活的陰影，以及

放大鏡

＊異教徒　猶太人及基督教徒給異民族的鄙夷之稱，認為他們過著淫亂的生活。

宗教思想上深受薩瓦那羅拉的影響，米開蘭基羅對於靈性和世俗生活的追求有著極端的矛盾；加上他因為熱愛藝術，常常不眠不休的工作而殘害了健康，使他的心靈和肉體都極度痛苦。而這一切都是由一副人體來承擔！因此他崇拜人體，並將自己的全部心血及感情都淋漓盡致的傾訴在他的人體作品之中。人體作品可以說是他整個藝術世界的基石。

　　當他一斧一鑿的敲擊石塊時，彷彿內心中的積鬱也宣洩而出，他認為石塊中的雕塑早已存在，他只是把不必要的部分破除，就好像將一個被綑綁和被封鎖的靈魂釋放出來。正因為他認為石塊中都藏有一個神聖的靈魂，也才能如此竭盡所能的將心血投注於工作中。

2 社會歷練階段

「鼻涕畫家」稱謂的由來

　　米開蘭基羅是位很喜歡表現男人氣概的藝術家。他在羅倫佐的寵愛與支持下，不但能夠如魚得水的自由創作，在藝術方面的天分和成績，也得到了極高的讚譽。

　　然而，這期間發生的一樁意外，不但證明了他的成就確實遭人嫉妒；而他自視甚高的心態，雖然鞭策他極力追求完美，但那種傲氣有時卻也不免令人心生反感。

　　有一次，原本和他有不錯交情的雕刻家杜里吉阿諾，邀他一起到卡密涅教堂，去臨摹馬薩其奧的壁畫。米開蘭基羅批評說：「我想現在我畫得已經不比他差

了！你自己去吧。」

杜里吉阿諾平常對米開蘭基羅的成績已有點眼紅了，聽到他這樣輕視馬薩其奧的壁畫，而且好像還指桑罵槐說自己畫得還不夠水準的樣子，突然怒火中燒，生氣的叫道：「你這個狂妄的傢伙，讓我好好教訓你！」

話還沒說完就對他的鼻子狠狠的揍了幾拳。這樣的暴力行為不但使得米開蘭基羅的臉上留下無法消除的疤痕，也讓他的鼻子因受傷而常流鼻涕，因此人們給了他「鼻涕畫家」的外號。

米開蘭基羅曾經在日記裡寫下這麼一段傷心的話：「杜里吉阿諾給我的這幾拳，簡直太狠了。你們可知道當時我的感覺是什麼嗎？簡直是像我的命都快沒有了。他那幾拳下去的時候，我鼻子的骨頭和軟骨，就像碎了的餅乾。」

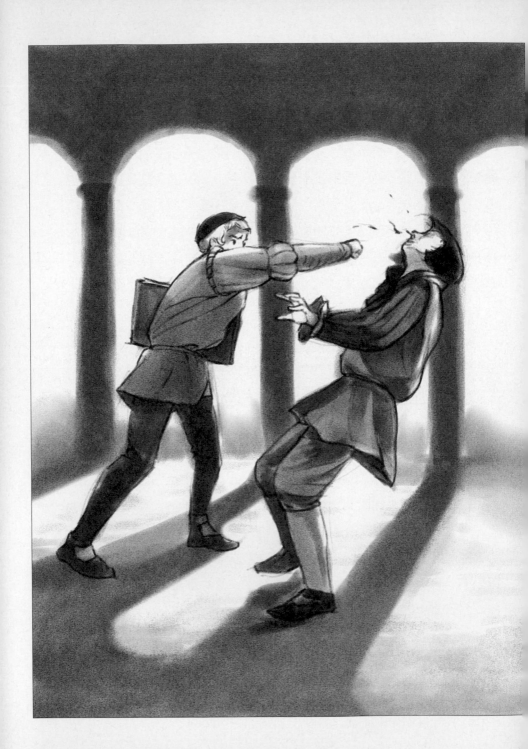

　為了這個不幸的事件，杜里吉阿諾受到嚴厲的處罰，被迫離開佛羅倫斯。但對很在乎形象完美的米開蘭基羅來說，這是個難以痊癒的打擊，因為長得不算俊秀的他此時又破相了。他曾為此寫了一首又一首的詩，試圖宣洩心中的憤怒和悲傷。

離開梅迪奇家族

　1492 年羅倫佐的過世，不但對米開蘭基羅是一個不小的打擊，對義大利的政治也產生了重大的影響。

　那是一個戰爭頻仍的時代：國家與國家戰，城市與城市戰，城市之中，街巷與街巷戰。義大利不但內部戰爭不斷，而且常常遭受外來軍隊的侵襲。米蘭和拿波里被西班牙占去，佛羅倫斯則一會兒落於西班牙人之手，一會兒又入於法國人的掌握。

　　羅倫佐過世以後，梅迪奇家族被推翻了，佛羅倫斯也分成對立的好幾派。

　　當時的老百姓中，有的人喜歡貴族制，有人討厭專制的梅迪奇家族，還有些人肯接受教宗制，卻不願受到梵諦岡的影響。羅倫佐的後繼者也有擁護者，但是他卻沒有能力接管家族所遺留的佛羅倫斯，所以後來就被法國的查爾斯八世統治。不過在很短的時間內，佛羅倫斯又被薩瓦那羅拉的勢力占領。

　　薩瓦那羅拉統治佛羅倫斯後，開始以激烈的手段銷毀他認為象徵腐化、縱情及享樂的物件。他的軍隊就像是沒有受過教育的流氓，不但一家家的去沒收他們不喜歡的藝術品，還銷毀了很多稀奇珍貴的書籍和手稿。

　　把藝術當作生命的米開蘭基羅，雖然曾經很崇拜並且認同薩

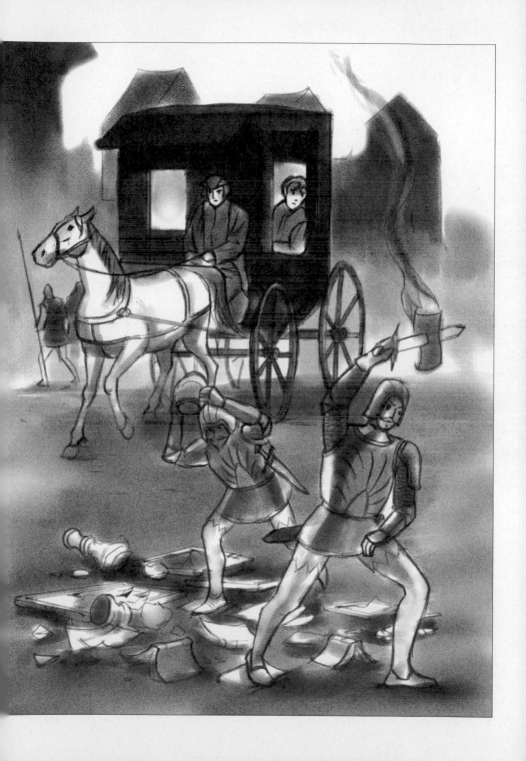

瓦那羅拉的理念，但他這種蠻橫不講理的態度實在令人反感，米開蘭基羅也害怕自己會被他們傷害，所以很快就離開了佛羅倫斯。

米開蘭基羅先到波隆那，再轉往威尼斯，但因為沒有辦法在威尼斯找到工作，他只好再回到波隆那。由於當時的情勢很緊張，關卡的衛兵對來往的路人都會嚴屬查問。

米開蘭基羅在回去的路程中，因為忘記出城的口令而被罰款，但那時他已窮得繳不出罰金，於是被扣押在關卡上。幸而此時他遇到了一位貴人──波隆那城十六位巨頭之一的阿朵夫蘭蒂。

當這位有影響力的阿朵夫蘭蒂聽完米開蘭基羅的故事後，對他是又敬佩又同情。他不但沒有把米開蘭基羅關起來，反而還請

米開蘭基羅住到他的家裡。

有一天，阿朵夫蘭蒂請米開蘭基羅到聖多明尼克的墓園參觀，他對米開蘭基羅說:「小伙子，我這個墓園，先後經過兩位有名的雕刻家替我管理經營，但是不知為什麼，竟然有兩件雕像不見了。一件是『手拿大燭臺的天使像』，另一件是『聖佩特羅紐斯像』。兩件都大約兩呎高。不知道你是不是可以替我想辦法，重新雕刻這兩件我喜歡的作品?」

米開蘭基羅毫不猶豫的答應了。當他取得大理石後，馬上就動手雕刻這兩件雕像。阿朵夫蘭蒂看到他的新作品，覺得滿意極了，說:「小伙子，你的功夫比我想像的還要好!」於是給了他一個為數不少的大紅包。

雖然米開蘭基羅得到阿朵夫蘭蒂的器重，重視感情的他也希

望能在波隆那多待些日子，多做些雕塑像來報答阿朵夫蘭蒂對他的好意，但是心裡不免又覺得如果一直住在波隆那城，沒什麼可以進一步學習的，好像是在浪費時間；同時思鄉情切的他還天真的想著:「所有的劫難都已經過去了，我應該可以回到我的故鄉了！」所以在 1495 年，米開蘭基羅便抱著一種快樂返鄉的心情，再度回到佛羅倫斯城。

　　但在佛羅倫斯，他所製作的一件大理石作品「邱比特」，被人當作古董賣給羅馬大主教拉菲爾里爾里歐，後來大主教發現受騙，雖然退了貨，但對這件作品的水準卻是印象深刻；大主教還邀請米開蘭基羅前來羅馬。這次的詐欺事件對米開蘭基羅來說，可以算是「塞翁失馬，焉知非福」。1496 這一年，也因此成為他的人生轉換點。

前往羅馬　人生轉機

中古時期的義大利，並不是一個完整的國家，而是由各城邦獨立統治，這是由於義大利半島的政治一統性在羅馬帝國瓦解後，早已分崩離析了。

今日的義大利在當時分為北中南三個部分。北部是屬於神聖羅馬帝國所管轄的土地，它可以說是羅馬帝國的繼承者，以日耳曼為中心向四周發展，並由日耳曼人統治。而中部則是由教宗統治。至於南部則由法國王室的一個分支進行統治，稱為那不勒斯王國。

但是，人民對這些統治者並沒有多大的向心力。例如，北部一帶，表面上是被神聖羅馬帝國所統治，實際上卻是處於各城邦自治的狀態；中部雖然是教宗國的天下，但仍有著聖馬利諾、辛

那共和國以及佛羅倫斯共和國的存在。到了文藝復興時代的中期，儘管辛那共和國被佛羅倫斯共和國吞併了，這個地區仍是不改其政治分散的事實。整個義大利半島的政治情勢是相當不安定的。

米開蘭基羅就在這樣紛亂的年代來到羅馬。畢竟曾是羅馬帝國的重心，城市中，到處都有古蹟或剛出土的雕刻，四方林立的雕像猶如巨大的古代藝術寶庫，讓米開蘭基羅視野大開。

披著恩人羅倫佐大公贈送的紫色斗篷，進入一個就像天然藝術大教室的羅馬城，米開蘭基羅睜大了眼睛四處觀看，恨不得馬上就能將所有的藝術品全都印入腦海。他暗暗對自己說:「這是一個學習的大好機會，我一定要比以前更勤快、更用功!」

他在羅馬急切而積極的學

習，不但懂得如何解決技巧上的困難，並且還會以輕鬆流暢的方式，表達他所觀察到的，以及心中思考的一切。所以好多人看到他的作品後，都是睜大眼睛，異口同聲的發出驚嘆。

※　　　　　　　　　　　※　　　　　　　　　　　※

當時有位相當懂得欣賞藝術和發掘天才的紳士傑克伯·戈利，請米開蘭基羅製作雕刻「酒神巴克斯」和另一尊「邱比特」的大理石像。

米開蘭基羅為傑克伯·戈利所雕塑的「酒神巴克斯」，又稱「羅馬酒神像」，曾經引起一些爭論。因為有人覺得這位酒神的表情很怪異，好像充滿邪惡、頹廢而沒力氣、髒兮兮的。著名的詩人雪萊批評說:「這位酒神給我的感覺，是有一點殘酷和心胸狹窄的。」

　　也有專家說:「我們並不重視米開蘭基羅所雕刻的『酒神巴克斯』是不是很像,當我們再度細看這個雕像時,你會覺得這個羅馬酒神,左手拿著虎皮,右手高舉著酒杯,身旁那位長著山羊角的半人半獸怪物,好像在咬著一串串的葡萄。但是我們又從這位身材不錯的男子臉上,看到一種墮落的神色。而這男子的模樣讓人懷疑一向對藝術有崇高理想的米開蘭基羅,怎麼會去做一件行為表現不好的男子雕像呢?為什麼把這位男子的身材雕刻得像一位豐滿的女人呢?」

　　不過,了解米開蘭基羅的人都知道,道德觀強烈的他,是希望能夠透過這件作品,告訴大家最好不要做罪惡的事情,如果一個人的行為不端正,是不會被喜歡,更不會被尊敬的。這種想法又要追溯到他出身貧寒,而又深

受薩瓦那羅拉的感化，因此他痛惡奢華，崇尚儉樸。

　　米開蘭基羅常說：「我雖可以憑我的藝術賺大錢，但我仍像個窮人一般，生活在貧賤之中。」就連平常的食物，他也很節制，很少為了口腹的滿足而去吃東西，通常只是填飽肚子而已。

　　對宗教有很虔誠信仰的米開蘭基羅，不管是寫給朋友的信函或詩歌，都是不斷的稱讚美德，朋友都相信他是喜歡單純生活的人。例如他有一首非常優美的詩，其中有幾句是這樣寫的：

出生以來，
就將美當作生涯的信念導引，
它是我
雕塑繪畫的亮光和鏡子……
如果一個人想要提升自己、
卻無美德支撐，
一切就都是徒然。

　　這首詩表達了米開蘭基羅人生所有的追求都以「美」為原則——美的道德、美的思想、美的行為、美的形象……。

　　然而，要求太完美或是個性過於敏感，常會為一個人帶來精神上的壓力。以上這種種原因，就使得性格矛盾、經常陷入舉棋不定狀況的米開蘭基羅，內心對結婚這件事感到害怕。

　　他曾經對朋友說過:「陷入愛河的人，會將自身消耗減損在愛的火焰之中。」

　　有一位傳教士也問過米開蘭基羅:「你都不結婚，但是你有這麼多的好作品，以後怎麼辦？而且你這麼優秀的人才沒有孩子，不是也很可惜嗎？」

　　他回答說:「如果我有妻子的話，我一定不會快樂，因為她會逼我不斷的生產創作賺錢養家，這樣我的作品就會變得商業化而

失去藝術價值了。你們認為我沒有孩子，其實我的作品就是我的孩子。而且把東西留給子孫，他們不見得會珍惜愛護。如果真的是這樣的糟糕，那我不就是比現在更不幸嗎?」

　　因此很多人看見「酒神巴克斯」這個「男女不分明」的雕像時，都不難猜測到米開蘭基羅是想藉著作品表達人性中衝突的層面。他在創造這件作品時，內心裡所想要創造的人物是不願犯罪，卻有難以拒絕誘惑的矛盾個性。因此雕像混合了不同的性別，成為這件作品的特色。無形中，這件作品也傳達了一種教育的意義，而又真實的表現了許多人內心中正與邪的交戰。

　　能夠深入體會米開蘭基羅用意的人，都一致認為:「哇！這個雕像真是棒極了」。

3 開始成名 備受稱頌

「聖母慟子像」

（大理石雕刻，1498～1499 年，梵諦岡聖彼得大教堂）

當米開蘭基羅二十五歲時，當時住在羅馬的法國主教尚‧德‧畢爾很欣賞他，迫不及待的請他為自己將來陵墓所在的教堂做一尊塑像，所以米開蘭基羅就創作了「聖母慟子像」*。

米開蘭基羅在這件作品中，反映了他自己的滿腔熱忱和信仰宗教的心路歷程。因此作品中的耶穌軀體，能從原始粗重的巨石，轉化為精緻的人體寫實作品，更重要的是，它蘊含著藝術家想要表達的、生與死的神聖而

放大鏡 ─── *聖母慟子像 即「Pietà」，有人將它直譯為「彼耶塔」，在義大利語中就是「悲慟」的意思。

自然的美感。

　　為使作品呈現光彩，米開蘭基羅給雕像作了極其精細的打磨工作，在用刀鑿刻的最精細部分，竟還用天鵝絨一絲不苟的磨擦，直到石像的表面完全平滑光亮為止。

　　他經常從天亮就開始工作，一直做到天黑，有時和衣倒在床上，睡到半夜，起來啃幾口麵包，點燃蠟燭，又開始工作。因為燭光又暗又散，他很難看清大理石和鑿子。於是，米開蘭基羅用硬紙做了一頂圓錐形的帽子，在帽尖的洞裡插上蠟燭。這樣，可以使燭光集中一些。但燭淚淌下來，常常流得他滿腦門都是。米開蘭基羅的朋友看見了這種情況，就給他送來一些羊油燭。羊油燭融化得慢，凝結得快。朋友風趣的說：「這樣，你就不必以燭淚洗臉了。」米開蘭基羅非常感激

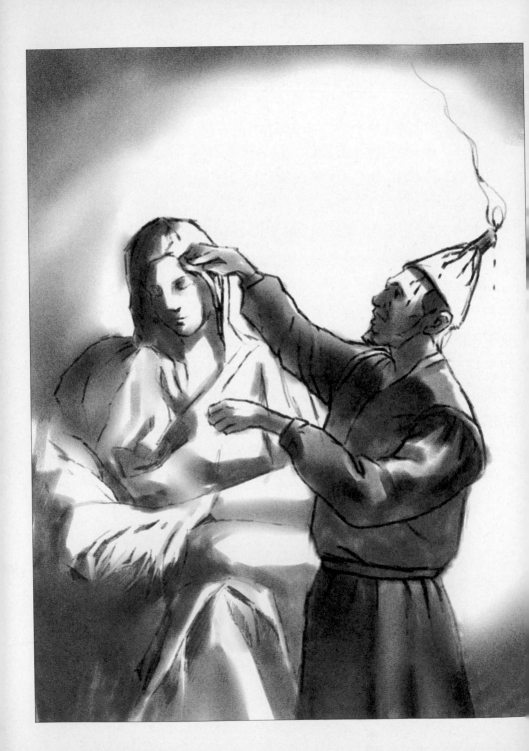

朋友的幫助。

在這件柔情似水卻展現生命力的作品中，聖母馬利亞坐著，死去的耶穌躺在她的前腿上，頭向後仰，腰部彎曲，右手臂下垂，肋旁的一處傷痕，反映了《聖經》記載的耶穌基督在十字架上被羅馬士兵刺了一刀的史實。

塑像明白顯示出死亡者的身體是如此虛弱，生命力已全然自軀體中喪失；當時不少人看到他所刻畫的耶穌死亡的樣子，從大理石雕塑出的肌肉、血脈，甚至神經，都覺得簡直就像是真的屍體。

坐著的馬利亞面容清秀，溫文儒雅，懷抱著上仰著的耶穌身體；面部表情幾乎有些冷漠的樣子，但也隱隱展現一般基督徒的敬畏仰慕。她似乎對耶穌的死亡並未顯出激動或悲憤，好像一切

都聽天由命；但再仔細觀察，卻透露了一種壓抑的失落感，她正在無聲的哀思祈禱，傳達了無盡的悲傷，更顯現出一份崇高至美的母愛。

雖然米開蘭基羅雕塑的是「聖母慟子像」，但因為他在雕塑時，腦子裡一直是純潔的思想，把藝術當作人世間最美的一首詩，所以所雕塑的耶穌雖然已經死亡，但卻不會讓人感到恐怖。甚至還有人問他：「耶穌死了，怎麼一點都看不到馬利亞嚎啕大哭的樣子？她的臉為什麼看起來這麼年輕？根本不像是耶穌的媽媽！」

米開蘭基羅回答說：「那是因為她一直保有一顆單純的心，你們知道嗎？心情如果能保持純真，就會變得很年輕，而且行為端正沒有邪念，也可以永保青春。」

　　有人覺得，他把對母親的病中印象及深刻思念融入作品，是那種自內心湧現的真情使這座雕像栩栩如生。無論如何，大多數的人都認為他實在太了不起了，居然能夠把一塊冰冷、不怎麼起眼的石塊，變化成有血有肉的雕像，而且是美得那麼逼真、那麼自然，簡直是太出神入化了。

　　雕像展出後，立即轟動了羅馬全城，觀眾幾乎不相信這尊雕塑是出自一位年紀這麼輕的雕刻家之手。有一位不願留下真名的詩人，就為這尊「聖母慟子像」寫下充滿傾慕的詩篇，稱讚這雕像的馬利亞就像是獨一無二的女兒、妻子、母親，那種美與善的融合，是沒有人可以比得上的。其中有幾句是：

美和善啊，
悲傷與憐憫，

復活於死去的雲石⋯⋯

這首詩篇，更使得米開蘭基羅的名聲水漲船高，他的創作生涯開始登上巔峰。

※　　　　　　※　　　　　　※

但也還是有人不清楚，這一尊出神入化的塑像究竟是哪位藝術家雕刻的？有一天，米開蘭基羅正好經過收藏「聖母慟子像」的聖彼得大教堂，聽到幾位觀賞此作品的人，都對這一件偉大的作品讚不絕口，並且好奇的互問是誰雕刻的。當時有一個自以為很懂藝術的人說：「喔！我知道是誰！那位藝術家就是克里斯托浮羅‧索拉第。」

當時就在他們旁邊的米開蘭基羅，並沒有馬上說出其實他就是這件雕塑作品的作者，只是繼續保持沉默，但是他內心卻很不

是滋味，覺得這些人怎麼會把他的作品張冠李戴。

他越想越是坐立不安，覺得不能這樣讓人以訛傳訛。於是就在某一天的夜晚，自己一個人帶了鑿子和一盞小燈，來到這尊「聖母慟子像」前，趁著四下無人的時候，偷偷的把自己的名字刻在這座雕像的馬利亞胸前。

「這樣就不可能有人再搞錯了！」完工後，米開蘭基羅對自己說。

但事後他又十分後悔，他很自責的說：「我實在不應該為了一時的衝動和驕傲，而破壞了一件藝術品的完整性。」

這是米開蘭基羅所有作品中唯一有簽名的。在這之後，米開蘭基羅每次完成作品時，只是隨隨便便的畫上一筆或是敲上一錐，就算是代表他的簽名。

回到佛羅倫斯　爭取雕像製作

　　米開蘭基羅的故鄉佛羅倫斯，在中古時代義大利城邦林立的亂象中，算是較為安定的，但是仍然有著內憂外患。除了被外國侵占之外，內部擁有土地的貴族階級、經商的中產階級以及從事勞動的平民階級三者之間彼此角力，暗潮洶湧。佛羅倫斯曾發生過數次革命，卻都因革命者間的意見歧異甚大，造成分裂的政府。後來才由貴族階級與中產階級合力恢復原有的共和政局。

　　1501 年，米開蘭基羅接到好幾位佛羅倫斯朋友的來信，告訴他：「嗨！好想念你！我們已經又再回到從前的民主共和政治了。如果你能回來，一定會很受重視的。」

　　米開蘭基羅渴望返回平靜的家鄉，也想起以前曾經在政府的

工務局看中一塊很棒的大理石。這個石塊在別人眼中也許不怎麼樣，但是米開蘭基羅卻希望大膽的嘗試平常人想不到的事情。所以當他回到佛羅倫斯城之後，就很積極的去爭取這塊在 1464 年開採的大理石。

當時承辦此大理石業務的負責人，看到這塊已被一位名叫西蒙‧達‧腓耶索的雕刻家破壞的大理石，覺得有點慘不忍睹，所以準備把它丟棄在一旁。但是米開蘭基羅仔細觀察這塊狹長的大理石後，發覺雖然在主題選擇以及人物體態設計上，無可避免的會受到限制，但不畏艱難的他相信自己可以依據這個尺寸雕塑一件完美的人像，所以就下定決心要爭取這塊大理石。負責人認為這塊石頭沒什麼大用途，不如做個人情送給米開蘭基羅，說不定他會像變魔術般的「引出」一個

實用又優美的東西，甚至化腐朽
為神奇的製作出了不起的藝術
品。

「大衛像」

（大理石雕刻，1501～1504 年，佛羅倫斯美術學院美術館）

當時的佛羅倫斯共和國通過
米開蘭基羅關於這塊大理石的提
案，開始委託他完成兩件作品，
第一件就是「大衛像」，這個合
約簽於 1501 年 8 月。

當時共和國的政局尚未完全
平靖，米開蘭基羅想藉由大衛塑
像作為一個英雄的模範，而且藉
由雕像手中所握有的投石彈弓，
象徵「宮廷裡的自由」。

米開蘭基羅花了三年多的時
間才完成這一尊「大衛像」。為
了使雕像在臺座上顯得雄偉壯
觀，他有意放大了大衛的頭部和
雙臂，這樣可以使觀者仰視時，
感到雕像的挺拔堅定，而那粗獷

的手更是一種力量的象徵。米開蘭基羅精研人體的肌膚、血管紋路及關節，具備了準確的數學基礎，並以其高超的審美標準，創造出這座今天聞名全世界的「大衛像」。

大衛在《聖經》中，是以色列國的一個少年牧童；由於他英勇殺敵，屢建奇功，遂成為以色列國的領袖。在基督教教義中，是作為愛國英雄來記述的。大衛的容貌本來就很俊美，他不但善於彈琴，也是位勇敢的戰士。

《聖經》的〈撒母耳記上〉十七章，記載有這麼一段大衛所說的話：

今日耶和華必將你交在我手裡。我必殺你，斬你的頭。又將非利士軍兵的屍首，給空中的飛鳥、地上的野獸吃，使普天下的人都知道以色列中有

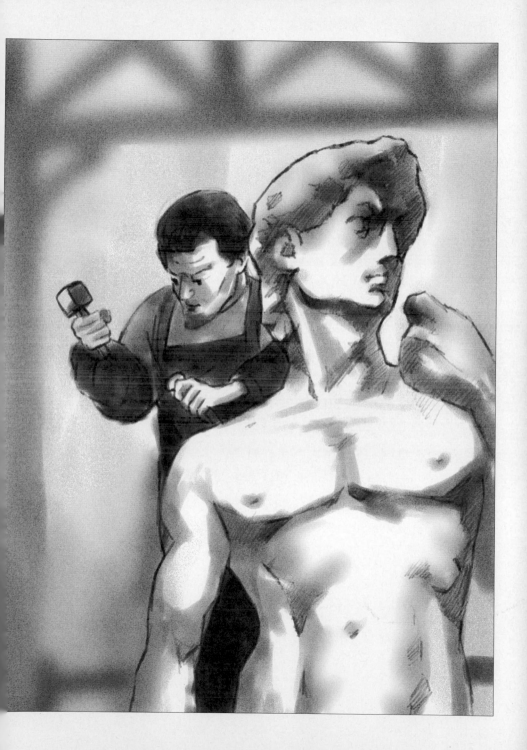

神。

所以米開蘭基羅把大衛刻畫成一個有信心的戰士，而他的信心比任何武器都有效果。他專注的凝視著遠方，好像隨時都要準備投入戰鬥，和敵人對抗。而這個原本是牧童的大衛在對付敵人時，只是用一個小小的彈弓，就將敵人打敗。

米開蘭基羅就是想藉由雕像手中的彈弓告訴大家，這位身體強壯、具有男子氣概的男子是「大衛」，他能勇敢的保護老百姓。也只有像大衛這樣公正堅強的人，才能把佛羅倫斯城管理好，共和國的將來也才會有希望。他希望每個國民都能夠從大衛的故事中，明白自己的責任和義務。

※　　　　　　　※　　　　　　　※

　　米開蘭基羅曾在日記裡寫著：

　　當我回到佛羅倫斯以後，我才知道自己成名了，而且居然是這麼有名！但是要把一個高達六公尺，並且不太完整的石頭做成雕像，我也是花了三年的時間才完成的。

　　當這個雕像完成的時候，因為它是象徵我們的民主共和國，所以我堅持要把它放在維其奧宮的前面，但是由於這個雕像又大又重，要搬運到維其奧宮所在的西格諾利廣場是件很令人頭痛的事情。幸而基利阿諾‧達‧桑迦諾和他的兄弟安東尼奧兩個人，建造了一個很堅實的木架，再用結實的繩索把這個雕像吊在木架上，這樣可以減緩搬運時的擺動。除了這個方法以外，又再用鋪板上

的絞盤拖運，使這個雕像得以安全的送達目的地。在吊起雕像的繩索上，我還設計了一個滑結，每當重量增加時，這個結就會自動繃得很緊。

當人們知道米開蘭基羅能夠周全的解釋他這種十分結實的安全設計時，又對他報以敬佩的熱烈掌聲，並且用不可思議的口吻說：「哇！真不愧是天才，也只有他才能想出這種充滿智慧的美妙設計。」

米開蘭基羅對藝術有種強烈的使命感，不管遇到多麼困難的工作，他都會設法克服。即使連雕像的運送，他也不肯掉以輕心，會詳加思考最恰當的方法，可說一點細節都不會忽略。

※　　　　　　※　　　　　　※

為了追求藝術的真善美，米

　　開蘭基羅在人體解剖上花了很多時間。雖然解剖的過程曾經讓他覺得噁心，但是熱愛人體又想了解人體的他，經由一次又一次的解剖，獲得了人身結構的知識：包括骨骼、肌肉、神經、血脈的結合，以及人體所有不同的動態和姿勢。

　　米開蘭基羅對人體所投入的研究功夫，反應在他的每一件作品上。幾乎所有人都認為他所創作的藝術品，不管是繪畫或雕刻，都已遠遠超過當代藝術家。雖然他也模仿，但是創作期間，他是以烈火般狂熱的激情，把自己的生命力都傾注到作品裡；難怪他的好朋友奇奧喬‧瓦沙利說：「米開蘭基羅的熟練技巧和創作時那股專注的精神，沒有多少人可以做得到。他在創作藝術品時，為了追求完美，總是非常仔細的雕琢。甚至在他晚年時，為

了讓作品接近真實，在紋理上也下了很大的功夫。總之，他每件作品給人的震撼和感動，是絕對沒有第二個人可以比得上的。他實實在在是一位舉世無雙的天才藝術家。」

「大衛像」這件作品，不但展現了米開蘭基羅對人體結構所具有的深厚認識，也奠定了他在雕刻史上的崇高地位。

「卡欣那之戰」

（壁畫草圖，1503 年）

完成「大衛像」之後，米開蘭基羅原本計畫為一座教堂製作十二使徒像，但後來這項合約取消了，不過他還是雕鑿了一尊十二使徒之一的「聖馬太像」，雖然只是大理石的粗型，但是這個作品，卻表現出藝術家如何利用石頭，正確的雕刻出一個人的形體。它也讓我們明白，雕琢一塊

石頭時，如何恰當的除去不必要的部分，保留精華，慢慢的雕出一個模樣。

接著共和國市政廳維其奧宮的會議廳要製作壁畫，米開蘭基羅及達文西都被委以製作的任務，而壁畫內容都被要求必須表現佛羅倫斯城的歷史事件。米開蘭基羅選擇的壁畫，是 1364 年發生在佛羅倫斯和比薩之間的「卡欣那之戰」，達文西選擇了 1440 年佛羅倫斯和米蘭維斯孔蒂家族之間的「昂加里之戰」，但是最後這兩幅畫都沒有完成。

米開蘭基羅所畫的「卡欣那之戰」，主要的內容並不是把戰場上殘酷的景象畫出來，他是想把戰爭中的一個事件描繪出來。他的取材可說有點出人意表。

他畫的是當時約有四百多個佛羅倫斯士兵，在卡欣那的亞納河邊洗澡時，突然被敵人襲擊的

情景。當遭受襲擊的號角響起時，有人衝出水面，有人躍上馬背，有人迅速穿上衣褲，有的倉皇拿起武器，緊張慌亂的情景躍然紙上。

當時他就做了一個草圖本，寄放在諾福克的霍爾丹廳。這草圖完成時，大家一致歡呼致敬，其後的幾年裡，眾多藝術家都親自來臨摹研究這個作品，可說影響非常深遠。

草圖完成後，米開蘭基羅準備了一系列裸體和有穿衣服的人像，作為他下一個創作的前奏。

他的好朋友奇奧喬·瓦沙利日後針對這個事情，這樣告訴朋友：「米開蘭基羅在羅馬完成『聖母慟子像』以後，他已經在藝術界很有地位了。但是三十歲時候的他，不但沒有覺得自己是多麼了不起，反而想以創造性的藝術繼續努力求進步。當他畫『卡欣

那之戰』中的人物時，是用炭筆先畫人物的輪廓，其中有的是比較深的筆觸，有些是像塗抹般的陰影，還有些以白色石灰表現。反正他所設計的每一處，可以說是沒有其他藝術家可以比美的。我相信從人類的歷史記載來說，還沒看過或聽說過像他這麼聰明的人。」

　　但是米開蘭基羅後來被教宗召回羅馬，「卡欣那之戰」的壁畫就一直沒有完成。而誰也沒想到，草圖日後竟被分裂成許多片段，為不同的人所收藏，以致今日散落到世界各角落。

※　　　　　　　※　　　　　　　※

　　在刻鑿雕像的同時，米開蘭基羅也常常用紙筆把浮現在自己心中的想法和影像，記錄或是描畫在筆記本及紙張上。他曾寫下這麼一首詩：

當太陽把光芒收回，
當其他的人
都在尋找歡樂的時候，
他卻孤獨的在樹蔭底下。
天氣依然炎熱，
他躺在草地上悲傷和哭泣。

在這首詩中，米開蘭基羅充分表達了一個創作者的苦楚，與一個藝術家的孤獨。雖然外界對他的成就掌聲如雷，但無人了解他內在的傷痛與心靈的掙扎，他只有藉由寫詩發抒。米開蘭基羅因此也被稱許為詩人，但他總是很客氣的說自己在寫詩方面是個外行人，說自己的詩很膚淺、沒什麼學問。但是大家都知道，以他凡事認真的個性，其實仍然希望自己的詩作，有一天能夠和他的藝術品一樣達到頂端，被世人讚賞和肯定。

有人說這首詩，只是十四行

詩的片段而已，說不定只是憑一時的靈感所寫的。但無論如何，早就有編輯注意到米開蘭基羅的詩作並開始收藏，因此，雖然他沒有出過詩集，他的許多詩篇卻因而得以保留下來。

壁畫成就　世人矚目

1503 年，米開蘭基羅完成了現在仍然留存的第一幅畫作「多尼圓形圖」。從這幅畫當中，人們可以很明確的看出他將來的特殊風格。

1505 年，教宗朱利斯二世請他到羅馬為自己建造一個大的陵墓。朱利斯二世英明勇武，善於用兵，是一位傑出的宗教領袖，也是一位主張義大利文化本位的急先鋒。而他提倡文學、藝術不遺餘力，當時的藝術家也多因為他的保護，而得以充分發展他們的才能。

教宗朱利斯二世大興土木重整梵諦岡，為了重建聖彼得大教堂＊，他邀集了義大利各地傑出的藝術家到羅馬，較著名的除了米開蘭基羅，還有布拉曼特、拉斐爾、佩魯吉諾等等。教宗有心借助輝煌的藝術及雄偉的教堂，展現宗教的莊嚴和權威性，而羅馬也確實因此而成為歐洲的藝術中心。

朱利斯二世急躁的個性和米開蘭基羅很相似，所以有時在工作上，兩個人會各持己見，互不相讓。因此，朱利斯二世的陵寢

＊**聖彼得大教堂** 位於梵諦岡的聖彼得大教堂是世界上最大的天主教堂，原始教堂建於第 4 世紀，約在 1506 年重建，至 1626 年大抵完成，被建築史家公認為是文藝復興時期極重要的建築物。此教堂共經歷了十二位文藝復興與巴洛克時期名建築家之手，包括首任建築師布拉曼特 (Bramante)、帕拉迪歐 (Palladio)、拉斐爾等，而義大利建築大師貝里尼 (Bernini)，設計了著名的聖彼得廣場。米開蘭基羅在七十二歲時擔任聖彼得大教堂的首席建築師，不過到他逝世前只完成部分拱頂，由後繼的建築師依照他的模型建造完成（約 1590 年）。

工程進度緩慢，延續了四十年後停頓了，到現在都沒有完成。

那個時候，米開蘭基羅先和朱利斯二世溝通，說明所設計的陵寢會有四十尊比人體還大的石像。他還花了八個月的時間，到著名的大理石產地卡拉拉採購大理石，並在那裡監工，直到都沒有問題的時候才回到羅馬。而且為了方便存放所採購的大理石，米開蘭基羅就在聖彼得大教堂的走廊搭建了一個工作房。

可是不知為什麼，當初興致勃勃請他做此事的朱利斯二世，突然冷淡下來了。急性子的米開蘭基羅等不及了，就跑到教會要見教宗；也不知是不是傳話有誤，還是朱利斯二世正巧情緒不好，教宗居然不肯見他。

這下子米開蘭基羅真的火大了，就留了一張便條給朱利斯二世說：「我不明白您的做事態度為

什麼是這樣子？您應該知道為了接受這個工作，我花了不少心血和時間。我想您不會再見到我，除非您到佛羅倫斯。我準備放棄您這兒的工作，回到家鄉繼續完成我的『卡欣那之戰』壁畫和『聖馬太』雕像。」

　　就在半夜兩點的時候，米開蘭基羅搭馬車離開羅馬，並且請僕人幫他把房子裡的所有東西都賣掉，回到他的故鄉。

　　教宗朱利斯二世看到米開蘭基羅所留的條子，也使出了他的倔強脾氣，派人告訴米開蘭基羅：「我不管你的個性是多麼固執，也不在乎你是個偉大的藝術家，只希望你知道我的忍耐是有限度的。你若不肯回來，那就等著我的處分吧！」

　　這位被稱作是「頑強火爆老人」的朱利斯二世，野心不小。不管是政治、社會、軍事或是藝

術，他都要插一手，而且都是使用強硬的手段。帶這口信的小官們，一直對米開蘭基羅說好話，最後實在說不動他時，就說:「請你幫個忙好不好？否則我們會吃不完兜著走。這樣吧！請你寫個短信給教宗，隨便你怎麼寫，但是拜託你絕不能用太過激烈的言詞寫……。」

　　曾被朱利斯二世贊助的米開蘭基羅，聽到中間人捎來的口信和左拜託右拜託的話，重情義的他心裡開始有點軟化，他不希望因為自己的固執，使得佛羅倫斯和羅馬的關係惡化。於是他寫了一封請教宗原諒的信，但是他也在這封信裡替自己解釋:「最後一天去拜見教宗大人時，我像個罪人似的被趕出來。您是知道我一向對您很忠心的，所以您應該主持這個公道；否則您只有另外再請高手，繼續那個尚未完成的工

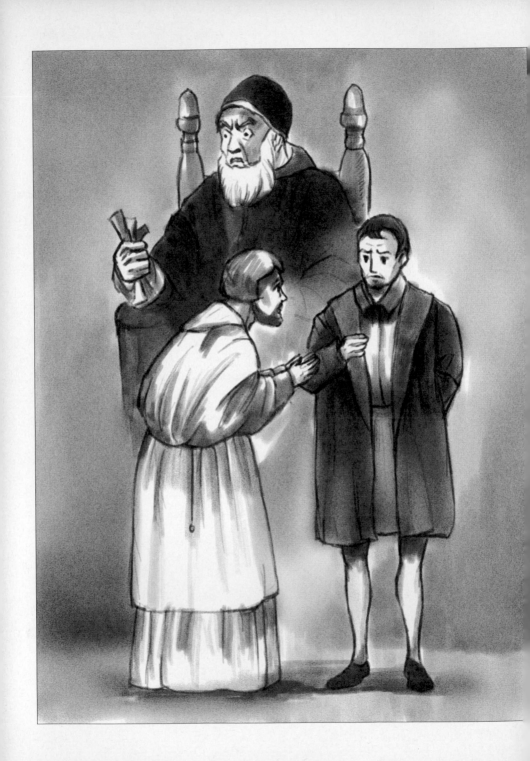

作ㄗㄨㄛˋ吧ㄅㄚ˙！」

※　　　　　　　　　※　　　　　　　　　※

　　米ㄇㄧˇ開ㄎㄞ蘭ㄌㄢˊ基ㄐㄧ羅ㄌㄨㄛˊ回ㄏㄨㄟˊ到ㄉㄠˋ佛ㄈㄛˊ羅ㄌㄨㄛˊ倫ㄌㄨㄣˊ斯ㄙ的ㄉㄜ˙期ㄑㄧˊ間ㄐㄧㄢ，並ㄅㄧㄥˋ沒ㄇㄟˊ有ㄧㄡˇ閒ㄒㄧㄢˊ下ㄒㄧㄚˋ來ㄌㄞˊ，又ㄧㄡˋ忙ㄇㄤˊ著ㄓㄜ˙繼ㄐㄧˋ續ㄒㄩˋ設ㄕㄜˋ計ㄐㄧˋ議ㄧˋ會ㄏㄨㄟˋ大ㄉㄚˋ堂ㄊㄤˊ的ㄉㄜ˙壁ㄅㄧˋ畫ㄏㄨㄚˋ草ㄘㄠˇ圖ㄊㄨˊ。這ㄓㄜˋ個ㄍㄜˋ時ㄕˊ候ㄏㄡˋ，收ㄕㄡ到ㄉㄠˋ米ㄇㄧˇ開ㄎㄞ蘭ㄌㄢˊ基ㄐㄧ羅ㄌㄨㄛˊ回ㄏㄨㄟˊ信ㄒㄧㄣˋ的ㄉㄜ˙朱ㄓㄨ利ㄌㄧˋ斯ㄙ二ㄦˋ世ㄕˋ教ㄐㄧㄠˋ宗ㄗㄨㄥ可ㄎㄜˇ說ㄕㄨㄛ是ㄕˋ氣ㄑㄧˋ憤ㄈㄣˋ得ㄉㄜ˙想ㄒㄧㄤˇ要ㄧㄠˋ殺ㄕㄚ人ㄖㄣˊ，他ㄊㄚ就ㄐㄧㄡˋ像ㄒㄧㄤˋ中ㄓㄨㄥ國ㄍㄨㄛˊ古ㄍㄨˇ時ㄕˊ候ㄏㄡˋ的ㄉㄜ˙皇ㄏㄨㄤˊ帝ㄉㄧˋ，發ㄈㄚ揮ㄏㄨㄟ君ㄐㄩㄣ王ㄨㄤˊ的ㄉㄜ˙權ㄑㄩㄢˊ威ㄨㄟ，連ㄌㄧㄢˊ下ㄒㄧㄚˋ了ㄌㄜ˙三ㄙㄢ道ㄉㄠˋ「教ㄐㄧㄠˋ令ㄌㄧㄥˋ」要ㄧㄠˋ米ㄇㄧˇ開ㄎㄞ蘭ㄌㄢˊ基ㄐㄧ羅ㄌㄨㄛˊ馬ㄇㄚˇ上ㄕㄤˋ回ㄏㄨㄟˊ到ㄉㄠˋ羅ㄌㄨㄛˊ馬ㄇㄚˇ。

　　米ㄇㄧˇ開ㄎㄞ蘭ㄌㄢˊ基ㄐㄧ羅ㄌㄨㄛˊ受ㄕㄡˋ不ㄅㄨˋ了ㄌㄧㄠˇ教ㄐㄧㄠˋ宗ㄗㄨㄥ使ㄕˇ出ㄔㄨ這ㄓㄜˋ樣ㄧㄤˋ強ㄑㄧㄤˊ烈ㄌㄧㄝˋ的ㄉㄜ˙手ㄕㄡˇ段ㄉㄨㄢˋ迫ㄆㄛˋ使ㄕˇ他ㄊㄚ回ㄏㄨㄟˊ去ㄑㄩˋ，於ㄩˊ是ㄕˋ又ㄧㄡˋ想ㄒㄧㄤˇ法ㄈㄚˇ子ㄗ˙到ㄉㄠˋ康ㄎㄤ士ㄕˋ坦ㄊㄢˇ丁ㄉㄧㄥ堡ㄅㄠˇ找ㄓㄠˇ吐ㄊㄨˇ克ㄎㄜˋ大ㄉㄚˋ公ㄍㄨㄥ。吐ㄊㄨˇ克ㄎㄜˋ大ㄉㄚˋ公ㄍㄨㄥ也ㄧㄝˇ很ㄏㄣˇ高ㄍㄠ興ㄒㄧㄥˋ的ㄉㄜ˙派ㄆㄞˋ遣ㄑㄧㄢˇ一ㄧ位ㄨㄟˋ法ㄈㄚˇ國ㄍㄨㄛˊ人ㄖㄣˊ，請ㄑㄧㄥˇ米ㄇㄧˇ開ㄎㄞ蘭ㄌㄢˊ基ㄐㄧ羅ㄌㄨㄛˊ建ㄐㄧㄢˋ造ㄗㄠˋ一ㄧ座ㄗㄨㄛˋ連ㄌㄧㄢˊ接ㄐㄧㄝ康ㄎㄤ士ㄕˋ坦ㄊㄢˇ丁ㄉㄧㄥ堡ㄅㄠˇ和ㄏㄜˊ培ㄆㄟˊ勒ㄌㄜˋ的ㄉㄜ˙大ㄉㄚˋ橋ㄑㄧㄠˊ。但ㄉㄢˋ是ㄕˋ他ㄊㄚ們ㄇㄣ˙身ㄕㄣ旁ㄆㄤˊ的ㄉㄜ˙朋ㄆㄥˊ友ㄧㄡˇ覺ㄐㄩㄝˊ得ㄉㄜ˙米ㄇㄧˇ開ㄎㄞ蘭ㄌㄢˊ基ㄐㄧ羅ㄌㄨㄛˊ和ㄏㄜˊ朱ㄓㄨ利ㄌㄧˋ斯ㄙ二ㄦˋ世ㄕˋ的ㄉㄜ˙問ㄨㄣˋ題ㄊㄧˊ應ㄧㄥ該ㄍㄞ要ㄧㄠˋ想ㄒㄧㄤˇ辦ㄅㄢˋ法ㄈㄚˇ解ㄐㄧㄝˇ決ㄐㄩㄝˊ，否ㄈㄡˇ則ㄗㄜˊ會ㄏㄨㄟˋ夜ㄧㄝˋ長ㄔㄤˊ夢ㄇㄥˋ多ㄉㄨㄛ，僵ㄐㄧㄤ局ㄐㄩˊ更ㄍㄥˋ難ㄋㄢˊ收ㄕㄡ拾ㄕˊ。

　　佛羅倫斯一位貴婦為了此事也絞盡腦汁，她既要給正在耍脾氣的教宗一個面子，又要保護個性單純的米開蘭基羅。後來，她終於想到一個兩全其美的方法：那就是任命米開蘭基羅做佛羅倫斯駐羅馬的大使。她委婉的告訴米開蘭基羅說：「你若是答應我這麼做，在法律上你就會享有『外交豁免權』，教宗沒辦法告你，也不能對你有任何處分。你就給個面子罷！更何況他很欣賞你的才華、也幫助你不少，別再和他嘔氣了！」

　　事後據米開蘭基羅的好友說，當米開蘭基羅由一位主教陪他去見朱利斯二世的時候，他就像一個犯錯的孩子，請求教宗原諒他，並且一再的對教宗說：「如果我有冒犯您，或是對不起您的地方，請您一定要原諒我。」

　　站在一旁的主教為了討好教

宗，還補上一句：「他其實是個老實人，除了藝術外，什麼都不懂。所以請教宗不要和他計較。」

教宗拿起手裡的權杖，就往這位主教身上打，邊打邊說：「你再說一遍，是誰無知？我看，你才是無知呢！」

然後朱利斯二世轉身對跪在他面前的米開蘭基羅說：「起來吧！什麼時候回到我身邊呢？來、來，讓我看看你的手。好啦！你也要多保重，不要把身體弄壞了。」

羅馬的官員也對米開蘭基羅說：「你和我們的教宗倒像是兩位武林高手在比武，但是這回教宗竟甘拜下風！」

在這之後，教宗也盡量討好米開蘭基羅，不但送他許多禮物，還以合約將他留在自己的身邊；沒過多久，又請米開蘭基羅為他鑄造大約十呎高的銅像。教

宗的眼光很準，而米開蘭基羅的才華和用功也不是蓋的。他不但把教宗的個性摸得一清二楚，也細心的把所觀察到的全都融入到他所做的銅像裡。最後人們所看到的教宗朱利斯二世銅像就和他本人一樣：勇敢、機警、有智慧又有個性。所以朱利斯二世逢人就誇米開蘭基羅：「我沒看走眼吧！誰能比得上他呢？」於是很高興的賞給他一筆很高的酬勞。

※　　　　　　　　※　　　　　　　　※

　　就在 1505 到 1508 年之間，為了陵墓的裝飾，米開蘭基羅在羅馬與佛羅倫斯、卡拉拉和埃特拉聖多等地之間來回奔走。這個時候，教宗大概因耳根一時的軟弱，聽了建築師布拉曼特和藝術家拉斐爾的建議：請米開蘭基羅來畫西斯汀教堂天花板。

　　這兩人本來就很嫉妒米開蘭

基羅的才華，所以想要找機會讓他出洋相。他們以為沒有任何彩色壁畫經驗的米開蘭基羅只會雕塑，不會畫圖。但是，朱利斯二世卻以為出主意的兩人是為大局設想，所以就興致勃勃的請米開蘭基羅到羅馬，要他暫時把陵墓裝飾工作擱在一旁，專心畫西斯汀教堂天花板的十二位耶穌使徒。

另外也有一群依靠教宗贊助的藝術家，知道米開蘭基羅是要畫這幅壁畫的人，很擔心米開蘭基羅不答應接受這個工作，又怕他因為鬧情緒，畫得沒有他原本的水準。這兩個狀況都會讓教宗不高興而大動肝火的。萬一自己因此遭到池魚之殃，那可就倒楣了。

最初，米開蘭基羅的確是不想接受這份工作，因為他覺得自己是雕塑家不是畫家，更何況他

急著想要先完成陵墓的工作。

　　於是，兩個人又再一次的槓上了，當米開蘭基羅拒絕，朱利斯二世就給他壓力；當朱利斯二世愈施壓力，米開蘭基羅就更反抗。但朱利斯二世卻已鐵了心腸，強迫他無論如何都一定要做這個工作，所以米開蘭基羅只有再次讓步。但是他用很憤慨的筆調作了記錄：

　　1508 年 5 月 10 日，我，「雕刻家」米開蘭基羅，開始作西斯汀的壁畫。

　　可是當他決定要做這件工作以後，就使出看家本領，連教宗都被他工作時那股狂熱的衝勁和意志力給感動了。

西斯汀教堂壁畫

　　西斯汀教堂建於 1473 年，它

的結構簡單，長一百三十二呎，寬四十四呎，室內最高為六十八呎。從 1508 到 1512 的四年間，米開蘭基羅一個人在那巨大的拱形天花板上作畫，他利用教堂建築上原本就有的簷飾，把整個天花板分隔成一系列的畫面，使它們除了看起來具有藝術價值外，也能夠向世人解說從世界創造的伊始，到亞當和夏娃的墮落與被逐，以及大洪水發生的故事。

米開蘭基羅在圓頂的天花板中央部分，畫了九幅《聖經》裡〈創世記〉的故事，如「創造亞當」、「人類原罪　逐出伊甸園」、「大洪水　諾亞方舟」、「諾亞獻祭」等。在這些畫的旁邊，有「十二位先知和女預言家」、「摩西銅蛇」及「耶穌的祖先」等圖像環繞著。

追求完美、喜歡有情世界的米開蘭基羅，夢想每個人都是一

件美的作品，並且都有高貴的品格。所以他把內心的深切渴望與理想境界，都表現在這整件作品上。

例如創作於 1508 到 1509 年的「大洪水　諾亞方舟」，表現著上帝因憤怒，而以大洪水懲罰人類的場景。地上的人類，有的表現出相互幫助、脣齒與共的精神；有的則表現出各自苟延殘喘、無力、痛苦、怨恨的神態，似乎在抗議上天的殘酷與嚴屬。

而在 1510 到 1511 年間完成的「創造亞當」，構思極富想像力，整幅畫以亞當的軀體為中心，他悠閒的斜靠著，伸手去接觸那賜予他生命的上帝。米開蘭基羅在繪製上帝創造天地時，著重在祂的全能與威嚴。但在繪製上帝創造亞當時，焦點則是上帝與人指頭的接觸，這已暗示出人類未來的命運。當亞當和夏娃被

逐時，夏娃臉色羞慚，可是亞當卻憤怒無比的向逐出他們的天使擺手，彷彿是說再見！

※　　　　　　　※　　　　　　　※

　　坐在鷹架上工作，不但極為辛苦也十分的危險。連續有四年之久，米開蘭基羅一邊畫天花板，一邊忍受著巨大的肉體折磨，他工作時頭不得不向後仰，身體彎得像弓，鬍子和畫筆指向天頂，顏料濺得滿臉，頸部和視力都受到很大的損傷。也因為他維持頭部上仰的姿勢太久，導致他以後看普通信件之類的東西，都要拿到頭頂上看。

　　之前他對人體的研究成果，在此時也派上了用場。他對人體輪廓與結構的了解無人能及，現在也開始展現在西斯汀教堂的拱頂上。他能輕鬆自如的構思各種人體動態，將人體作高難度的扭

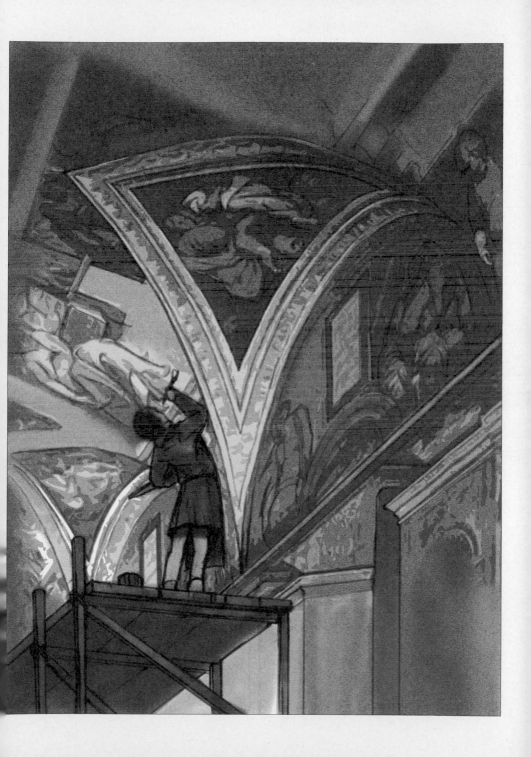

轉，把生命內在的力與美表現得淋漓盡致。

　　當他爬上鷹架去作壁畫之前，常常從口袋裡掏出一塊麵包，草草嚥下，便算了卻一餐。有時因為對工作的熱忱，連飯都忘了吃。累的時候，只躺在靠椅上打個瞌睡，就算睡了一覺。他常接連十幾天，在睡覺時忘記脫卸衣服和靴子，讓雙腳因溼氣而發腫。如果硬要將靴子脫下，有時甚至會連皮一起剝下來！

　　這樣的生活，讓他忍不住寫了一首充滿諷刺的十四行敘述詩，這首詩的最後一句是:「我不是畫家。」這時米開蘭基羅三十七歲，天花板已經畫了超過三百個人像了。

　　他也曾在家書裡說：

我在這裡工作，心中有很多的負擔，所以常常覺得憂慮。我

很累，我在這裡沒有什麼朋友，說實在的，我也不需要他們，因為我連吃飯的時間都沒有。四年來，我畫了四百多個人像。雖然我還不滿四十歲，但我覺得自己已經變得很老了。老朋友看到我時，也都說我怎麼一下子變得這麼多？他們都快不認識我了。

其實，最初是有幾個助手在幫他忙的，但是這些幫忙的朋友，雖然都是製作壁畫的高手，可是作品卻都無法達到他的要求。米開蘭基羅只好在大家都睡著時，將他們的畫作，全部從天花板一點一點的剝掉。最後更把自己關在教堂裡，不讓任何人進去。回到住處又是一個人生悶氣，不想理會任何人。

這些助手心裡明白，米開蘭基羅是真的生氣了。不過他們也

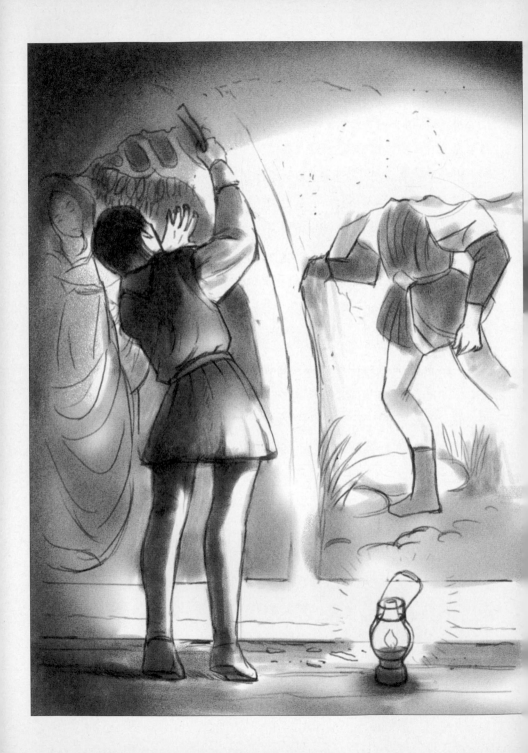

心甘情願的接受被解雇的事實，因為他們知道自己的畫風和意境都達不到米開蘭基羅的標準，並且很慚愧自己不但沒有幫上忙，還給他增添了麻煩。最後又只剩下米開蘭基羅一個人畫了，他連顏料都自己調配，所以他真的是在忍受肉體痛苦和精神寂寞的煎熬。

當這件作品還在進行繪製時，米開蘭基羅原本不讓任何人到教堂看他的作品。但是教宗有事沒事就催促他說：「你為什麼不讓我們看？你不會搗鬼吧！到底什麼時候可以完成？我能夠先看一眼嗎？」

米開蘭基羅並不喜歡他在專心工作時被人打擾，不耐的回答說：「您怎麼會這樣不信任我？難道我以前的成績還不能證明我的實力嗎？」

但是急性子的教宗，根本聽

不進米開蘭基羅的解釋。有一天教宗終於強硬的進入他工作的地方。因為作品是在天花板上，所以教宗也不得不辛苦的從布滿灰塵的地面，小心翼翼的爬上鷹架。他邊爬邊看，並且自言自語：「嗯！不錯，我對你的信心是愈來愈堅定，我總算找對人了。」

有一天，米開蘭基羅當著眾人面前把遮畫布拿掉，不少人都難以置信的說：「天啊！他對人體構造的認識簡直不輸給醫生。嗯！他對解剖學可是花了相當的功夫。」

雖然那時候作品還沒完成，但是大家從他的表現手法，以及作品所呈現的精準人體結構，已經可以預見米開蘭基羅會改變西方繪畫的風格，就連擅長模仿的拉斐爾都已經不知不覺的受到他的影響。當作品完成後，米開蘭基羅被公認是當時活著的人當

中，最偉大的藝術家，成就遠超過另外兩位藝術巨匠——達文西和拉斐爾。

※　　　　　　※　　　　　　※

在畫西斯汀教堂天花板之前，米開蘭基羅就已經接受了朱利斯二世陵墓的建造工作，應邀設計四十個石像，他花了數月的時間收集大理石，但後來教宗叫他先畫西斯汀教堂。等到米開蘭基羅重新開始做墓園的工作時，他又改變了設計，讓它成為一個規模比較小的創作。

可是工作態度一向很認真的米開蘭基羅，仍然創作了不少水準極高的藝術品，比如十呎高的「摩西像」。摩西手裡捧著《十誡》，他的長鬚捲在有力的手上，雙眼望著遠方，好像是在和上帝說話。而米開蘭基羅居然把摩西鬈曲的長鬚和細柔的頭髮，

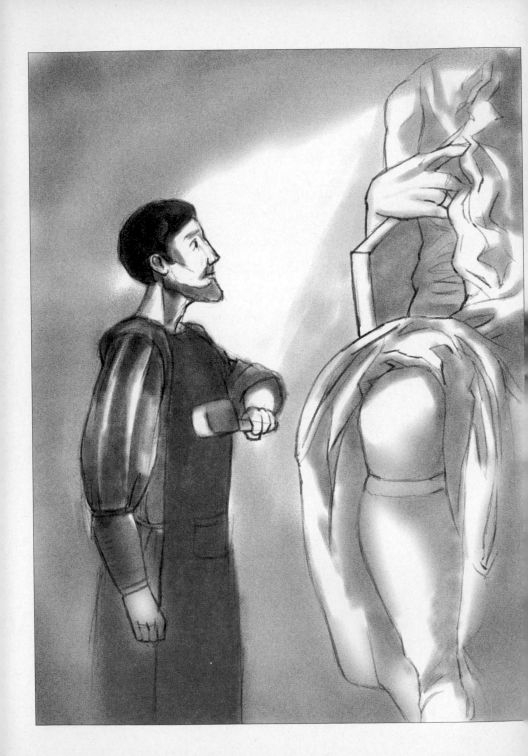

刻得像真的一樣。雖然明知那是用大理石雕刻的一座人像，可是那細膩的紋路，幾乎不像是鑿刀雕刻出來的，甚至有人以為是用畫筆描繪出來的。因為「摩西像」做得非常逼真，連米開蘭基羅自己某日經過這座雕像前時，都把它當作是真的摩西，忍不住拿起槌子用力的往它的膝上槌下去，並且很天真的問說：「你為什麼不對我說話呢？」這也是今天我們看到「摩西像」膝上為什麼有傷痕的原因。

當「摩西像」揭幕的那一天，人們看到米開蘭基羅所雕塑的摩西像，充滿著帝王的威嚴和慈祥，面貌有玉石般的光彩，不禁嘖嘖稱奇。還有人大聲的說：「瞧啊！米開蘭基羅居然可以用鑿刀，把摩西手臂上的結實肌肉都刻出來了！再看看！他手背上的筋骨、衣服上的皺褶……，樣

子與《聖經》裡所描述的摩西簡直是一模一樣！」

又有人說：「這個『摩西像』的鬍子，很像淹沒古代埃及法老軍隊的紅海風浪，也像是被風吹起的自然波紋。」

許多人也因為看到這麼真實的摩西像，受到感動而開始對它膜拜起來。米開蘭基羅的朋友也異口同聲的說：「我們是多麼幸運，能夠有米開蘭基羅這樣的天才藝術家。他的作品可以幫助我們了解什麼是『藝術』，提醒我們『純真』的可貴，教我們怎麼去分辨『人性』善惡。我們應該感謝上帝，賜給我們這麼偉大的藝術家！」

※　　　　　　※　　　　　　※

1513 年到 1516 年間，米開蘭基羅又創作出一組舉世聞名的奴隸雕像。

「奴隸像」是一組大理石雕像，現在收藏在法國巴黎羅浮宮。這個雕像組，包含有高 228 公分的「垂死的奴隸像」，以及高 209 公分的「被束縛的奴隸像」。

這雕像組最初只是用於陪襯陵寢的主人，但是米開蘭基羅在構思奴隸畫面的時候，不斷想到自己在追求藝術的路程上，必須面對來自教宗或城市統治者的壓力，因而遭受到多方面的折磨、打擊、控制；動亂不安的社會又使他的生活顛沛流離，內心常常充滿了焦慮與恐慌……。不自覺的，他就將釘錘下的石塊塑造成為渴望自由及解放的奴隸，反映了他自己對人性尊嚴的渴求，以及自由意志被剝奪後的掙扎與痛苦。

當米開蘭基羅舉起手臂，用力敲擊時，他的頭腦也在反覆思

考：一個人應當如何去面對生命中的挫折？又該如何從痛苦裡超脫出來？對於自己耗盡心血製作出的、與命運搏鬥的塑像，人們受到的感動和憐憫究竟有多少？

「垂死的奴隸像」雙目緊閉，有一股奇異的平靜安詳感，好像是經歷過一場嚴厲的苦難之後，因精疲力盡而陷入昏迷，也像是進入了解脫的狀態。

「被束縛的奴隸像」肌肉緊繃，呈現螺旋狀的扭曲；高度痛苦的表情，則突顯出強烈的掙扎及抗拒，對於終身無法改變的命運，有種無可言傳的哀痛。

此後數年，米開蘭基羅又創作了「奴隸阿特拉斯」、「年輕的俘虜」、「甦醒的奴隸」等等，雖然都只是粗具模型，卻讓所有觀賞者，更能感受到那種奮力突破而尚未掙脫桎梏的衝擊感！

政局動盪不安

　　教宗朱利斯二世在 1513 年過世，這對米開蘭基羅和其他的藝術家來說都是一個打擊。朱利斯二世還沒有過世前，還是念念不忘他的「墓園」，就請他的姪子桑蒂卡羅大主教和金尼斯大主教，幫忙督促米開蘭基羅做好這個工作。

　　做事認真負責的米開蘭基羅，很積極的計畫在最短的時間內完成任務。可是沒想到還沒做完，朱利斯二世就不幸過世。回想過去朱利斯二世對他的照顧，以及對他的信任，米開蘭基羅常常感到悲傷。如果不是教宗的堅持及恩威並用，可能也不能激勵米開蘭基羅創作出西斯汀教堂壁畫那樣精美絕倫的傳世巨作！

　　兩年後，米開蘭基羅回到佛羅倫斯，新教宗利奧十世是梅迪

奇家族的一員，希望他修繕聖羅倫佐教堂的正面，並且設計一個可以容納梅迪奇家族墓穴的新聖器室。

1526 年，梅迪奇家族的勢力被驅逐；1527 年，西班牙和神聖羅馬帝國軍隊攻入羅馬，有人以為這是文藝復興的結束日。那時，米開蘭基羅正在做梅迪奇教堂的工作，聽說了種種可怕的亂象，他也沒心情繼續，於是停掉手頭上所有的工作，並且成為佛羅倫斯革命軍的一員。

1528 到 1529 年，米開蘭基羅協助佛羅倫斯共和國政府做防禦工程，結果成功的保全了教堂。

1529 到 1530 年間，大軍入侵佛羅倫斯，就在敵軍要攻下佛羅倫斯的時候，米開蘭基羅為了保全生命，就逃亡到威尼斯。他告訴朋友說：「我不是怕死的膽小鬼，但是當我看到戰爭的時候，軍隊完

全像喪失人性的強盜，把號稱文明之都的羅馬都給摧毀了，我真的不願意束手就擒啊！」

但是因為他丟下政府派給他負責的「防禦工程」，在當時那是很重要的工作，所以政府很惱火，認為他這種逃離的行為應該被當作叛國分子。直到出身梅迪奇家族的克里門七世復位，才替他爭取公道，赦免他當時逃亡的行為。

克里門七世的野心不小，他知道建築、雕刻、繪畫是讓人名留青史的最好方法，所以又派人請米開蘭基羅回到羅馬，要他繼續完成梅迪奇教堂的工程。

當時米開蘭基羅很誠實的說：「我不是建築師，不適合做這個工作。」

但是這個教宗很精明，回答他說：「我相信你的才華和聰明。這樣吧！我給你很大的空間，你

可以自由發揮。」

　於是，米開蘭基羅又開始繼續進行梅迪奇教堂的建造工程。雖然他後來很不認同梅迪奇政府暴虐的統治，但又迫於教宗恩威並施的手段，只好繼續滿心不情願的工作。這也是為什麼許多人會說：「在那樣一個爭權奪利的政治社會中，米開蘭基羅的確是付出了非常大的代價，他被迫輾轉奔波在幾個城市間，從一件工程轉到另一件工程。但若非如此，他可能無法繼續從事創作的事業。」

雕像組「晝夜晨暮」

　米開蘭基羅回到佛羅倫斯後，從 1516 到 1534 年間，都在從事設計梅迪奇教堂的工作。

　而梅迪奇教堂中，最出名的是一組名為「晝」、「夜」、「晨」、「暮」的大理石陵墓雕

像，是米開蘭基羅中年創作盛期歲月的精心鉅作，通過這些作品，藝術家表達自己對祖國命運的憂慮和悲憤交織的複雜感情。

「晝」，是一座剛從睡夢中驚醒的男子雕像，男子的眼神凝視著前方。

「夜」，則是一個深沉入睡的中年女性雕像，身軀肌肉鬆散無力，腳下的貓頭鷹是不祥之兆，預告著女子的惡夢與無助。

「晨」，則是一個身材豐腴的年輕女子，從睡夢中初醒，看來慵懶而無力，卻散發出心靈掙扎與苦悶的氣息。

「暮」，是一尊身強力壯的中年男子雕像，但肌肉鬆散，眼神呆滯，精神壓抑。

這四尊雕像，都反映了動盪時代人們的普遍心聲，對命運的不確定，對未來的迷惘，使他們的臉上都顯現出掙扎與不安的表

情。米開蘭基羅成功的以寫實手法，傳達了自己內心的深沉感傷，也顯示出他當時心境的激動，與意志的矛盾。

同時，這四座雕像不但代表從早上到晚上的時間，也告訴人們要遵守時間順序，因為一個人必須有正確的思想，才能引導出正確的行為。當時修道院也認定工作是和禱告一樣重要的。所以米開蘭基羅認為這些雕像所代表的就是「人類」，也就是「受苦受難的人類」。

米開蘭基羅還為這些雕像寫了一首詩：

睡著的時候
或是變成一尊石像，
那是多麼舒暢的一件事情。
不聞不睹的日子，
即是偉大的幸福。
但只要是羞辱存在，

我就不願意看到或是感覺到，
所以請輕聲的說話，
最好不要吵醒我。

但由於當年的叛逃，梅迪奇家族對他仍有許多的誤解和敵意。米開蘭基羅對此也覺得極為不滿，他曾十分沮喪的對友人說：「當年教宗利奧十世要我幫忙修繕聖羅倫佐教堂的正面，我花了整整三年的時間畫草圖和製作模型，沒想到這份工作卻突然莫名其妙被取消了，但我不計前嫌，再設計梅迪奇教堂。結果他們竟然不知道感恩……。我從來沒有遇到過這麼傲慢、沒有良心的人。」

此後，對佛羅倫斯共和國，米開蘭基羅從滿懷希望，到理想終於徹底幻滅。且對於政治的無情，感到非常的無助，於是在1534年永遠離開佛羅倫斯，回到

羅馬。

「最後的審判」

（壁畫，1536～1541年，西斯汀教堂祭壇牆壁）

　　回到羅馬以後，他接受了教宗克里門七世給他的保護和關愛。此時教宗又委派他在西斯汀教堂祭壇後的主壁上畫一幅壁畫。最初的設想是以「復活」為主題，但是因為受到當初政治與宗教混亂的影響，他最後選擇了主題比較沉重的「最後的審判」。

　　深愛米開蘭基羅才華的克里門七世，建議他最好能創作一件足以成為世界上最大的壁畫作品。但是沒想到當米開蘭基羅答應接受這個寶貴意見時，克里門七世卻不幸去世了。

　　幸好，1535年繼任的教宗保羅三世不但鼓勵他繼續在藝術工作上努力，甚至請他完成教宗克

里門七世的心願。所以米開蘭基
羅在 1536 年開始繪製「最後的審
判」，並且在五年後完成。

米開蘭基羅把他在佛羅倫斯
的種種經驗和體認，表現在這個
作品上，主題就是「人性」和
「贖罪」。

「最後的審判」取材自《聖
經》故事，描寫世界末日到來
時，由耶穌親自審判世人的罪
惡，看看誰該上天堂，誰該下地
獄。這幅畫以耶穌為中心，十二
門徒和聖母馬利亞環繞在旁邊，
耶穌下方的天使正在喚醒死者，
宣示審判開始。

畫面最下方被分成兩部分，
左邊是得救的世人，藉由天使而
升天；右邊則是下地獄的罪人，
在魔鬼與無翼天使的推趕之下，
流向地獄之河。擺渡的人叫哈
龍，他站在小船上，負責將惡靈
渡過河來。這是根據但丁《神

曲‧地獄篇》中所描述的哈龍開
河而繪製的。

　　在耶穌左手下方的雲端上，
有位手拿人皮的人，他是使徒聖
巴拖羅謬，手中是殉道者被割下
的人皮，皮中人影不是聖人而是
米開蘭基羅扭曲了的自己，這是
米開蘭基羅的簽名抑或是對於信
仰的態度，我們不得而知。

　　米開蘭基羅生動的描繪出那
些懷著恐懼與驚慌的靈魂，在面
對審判時的絕望與痛苦。透過此
畫面，米開蘭基羅反映了羅馬在
1527 年的大掠奪之後，瀰漫在社
會上灰暗不安的氣氛，同時也表
露了自己對生命愛恨交織的真實
情感。

　　米開蘭基羅在創作此畫時，
為了使同一壁畫中的三、四百個
人物，有一種凝聚的力量與氣
勢，於是他精心構想了這樣一個
畫面：當審判日到來，一道閃電

將左側升到天堂及右側降入地獄的人們，分為兩邊審判，突顯了在畫面中心的審判者耶穌基督；加上畫面的視角自下而上，強化了視覺上的臨場感。

1541 年這幅巨作完成時，果然再度引起轟動。相較於傳統繪畫偏重整體構圖及色彩處理，米開蘭基羅更擅長於群眾或個別之肌肉力量的表達，成功處理扁平空間內，以誇張、曲扭的表情，來詮釋出畫作的主題。這種畫法也對日後「巴洛克藝術」＊的興起頗有影響。

※　　　　　　　※　　　　　　　※

放大鏡 ＊巴洛克藝術　巴洛克英文為 Baroque，原意是不規則的珍珠，藝術史家借此來稱呼 1600～1750 年間的歐洲藝術。巴洛克可謂是文藝復興的反動，它接續前期的矯飾主義 (Mannerism)，講究強烈、戲劇性情感的呈現，強調人物姿態與動作，對角線的構圖、曲線與流動性的線條、誇張的動作與姿態、明豔的色彩與光線的對比，均在於營造畫面的動感與戲劇感。

但是這壁畫也引起了很大的爭論。曾有一位畫家阿瑞提諾指著這作品說：「簡直太不像話了，怎麼是沒穿衣服的人像呢？」

也有人說：「天啊！你們看，這樣一個神聖的地方，居然畫了一些不像人、卻像鬼的東西。這哪裡是一個教堂的裝飾？我看這些畫像拿去放在公共澡堂算了！」

還有人批評米開蘭基羅是一個邪惡的人，甚至恨不得把這些畫給燒毀掉。但是米開蘭基羅在保羅三世的支持下反駁說：「我所畫的人不過是處在一個地獄裡罷了！」

其實生活一向嚴肅的他，本來就對人體有興趣，並沒有半點邪惡的念頭。他在作畫時，都是不間斷的從白天做到黃昏，餓了就吃黑麵包。保羅三世相信自己的眼光不會錯，並且說：「大家如果仔細的看這些作品，應該會發

現它是有宗教精神存在的。」

　　直到 1564 年，當時的教宗庇護四世才派米開蘭基羅的徒弟丹尼爾‧底‧沃特拉替「最後的審判」畫中的裸身人物穿上衣服，沒想到沃特拉從此被稱為「褲子裁縫」。

　　當年事已高的米開蘭基羅知道這件事的時候，疲倦又無奈的說：「請你們替我轉告教宗，穿不穿衣服只不過是芝麻小事一椿，他應該把眼光放遠大一點。世界上不是有好多重要的事等待他去完成嗎？唉！何苦那麼急於請人修改我的畫呢？」

　　雖然所謂的衛道人士認為這幅畫被修正了，但事實上卻失去了米開蘭基羅原本的藝術精神，而庇護四世的名聲也因此大受影響。

「布魯特斯胸像」

（大理石雕像，高 95 公分，1540 年，佛羅倫斯國立美術館）

　　與「最後的審判」約莫同時期，米開蘭基羅還有一件讓世人津津樂道的出色作品，就是「布魯特斯胸像」，它是米開蘭基羅對英雄渴望的象徵，也是他晚期的代表作之一。

　　布魯特斯是一位羅馬共和時期的貴族，西元前44年曾參加過刺殺羅馬獨裁者凱撒的行動，他有著光明磊落的性格，在歷史上被評價為維護民主、不徇私貪污。由於米開蘭基羅生活在一個社會動盪的年代，因此他一直希望能夠有一位偉大的英雄出現，剷除暴政、平息戰亂。所以他選擇布魯特斯作為刻劃的對象，是具有深刻的意義的。

　　在這件雕像中，布魯特斯身披古羅馬長袍，臉轉向一側，嘴

角緊閉，雙眼專注的凝視著遠方，整體形象流露出機智堅毅的英雄氣概。雕像的頭部並沒有像米開蘭基羅其他作品一樣經過細緻的打磨，使這位英雄人物呈現出一種粗獷的性格，更增加了雕像的現實感。

與女詩人柯倫納的交往

由於米開蘭基羅是虔誠的教徒，每天都讀《聖經》，所以受到宗教的影響很深，尤其到了生命最後的三十年，他的作品多是以宗教為題材。有人分析他晚年的作品風格，是受到一位女性知己維多利亞‧柯倫納的影響。

他認識這位氣質高雅的女士是在 1538 年的時候。具有義大利貴族血統的柯倫納出生在 1490年，小時候就在家族的安排下，和貝卡拉侯爵訂婚。聰明又聽話的她，不但沒有反抗，且無視於

其他求婚者，一直等到 1509 年十九歲時和貝卡拉侯爵結婚。

貝卡拉侯爵婚後長年在外參與對法國的征戰，很少回家，柯倫納便回到位於拿波里附近的故鄉，那兒有一個收藏豐富的圖書館，由此啟發了她對文學和藝術的興趣。

1525 年，貝卡拉侯爵因戰役受傷而死，柯倫納寫了許多懷念他的詩篇。雖然她富有且沒有小孩，但卻拒絕了許多追求者，過了幾十年規規矩矩的生活。喜歡文藝的她推崇貞節與孝順的觀念，把大部分的時間拿來研究宗教和哲學。後來甚至住進羅馬的修道院，在那裡寫詩，並且也把自己的詩作寄給詩友和學者們。

柯倫納同時也關注宗教改革的工作。她的朋友圈中大部分是天主教自由主義者的領袖，另外還有思想前衛的改革派人士。透

過這群朋友的介紹，當時四十八歲的柯倫納結識了已經六十歲的米開蘭基羅。米開蘭基羅很欣賞她的文藝氣質和高尚的品格，而這位被許多人認為才華出眾的女詩人，也和其他人一樣，十分仰慕米開蘭基羅。她說:「能認識米開蘭基羅是我們的榮幸，更想不到他會參加我們的活動。見到他本人後，他那種彬彬有禮和謙和客氣的態度，不得不讓我們豎起大拇指說『了不起』。」

　　個性孤僻的米開蘭基羅，自從讀了柯倫納美麗的詩和幾封充滿敬意的信後，內心感到無比的溫暖。柯倫納總是很有禮貌的稱他為「我最特別的一位朋友」、「獨一無二的大師米開蘭基羅」、「高尚的米開蘭基羅先生」等。

　　因為有共同興趣的緣故，受到感動的米開蘭基羅，也寫了不

少充滿「愛」的詩詞。因此有人懷疑他們之間可能有男女的情愛關係。但是有位了解他們的朋友說:「據我所知,柯倫納女士雖然是米開蘭基羅所喜歡的人,但是他們之間只是純純的友情,更何況米開蘭基羅所追求的一直都是柏拉圖式的精神之愛。不過他們的關係確實很密切,他還為她設計了三幅畫:一幅是『聖母慟子像』;一幅是耶穌被釘在十字架上,仰著頭想把靈魂託給天父;另外一幅是耶穌和撒馬利亞女人。」

1542 年,米開蘭基羅簽署了他最後一幅畫的合約:替教宗保羅三世的私人禮拜堂畫壁畫。他一共畫了兩張巨型的壁畫,即「聖保羅皈依圖」與「聖彼得受釘刑」。

1547 年,柯倫納以五十七歲之齡去世。他們交往的這九年當

中，兩人維持著融洽而密切的關係，並使米開蘭基羅寫下了饒富靈感與意境的詩作，稱頌她是「太陽中的太陽」。對把藝術當作最親密朋友的米開蘭基羅來說，和注重精神生活的柯倫納之間的那份純純的情感，的確是充滿快樂與感恩的回憶。柯倫納也因為與米開蘭基羅的這段情誼，成為義大利文藝復興時期最著名的女詩人。

4 晚年的成就

建築上的最大成就

當米開蘭基羅七十多歲時，並沒有因為年紀已大而而停止工作，他接受了「聖彼得大教堂」的總建築師工作，並負責教堂的外型和圓頂的設計。他告訴朋友說:「我相信這是上帝交給我的工作，從禱告中，我知道這是祂給我的責任，我願意盡全力做好它，並且不會要一分錢。」

這是他所從事的建築工作中最偉大的一項使命，也是最後一份建築工作。

說話一向守信，並有強烈使命感的米開蘭基羅，對這份工作十分盡責，當他發現有包商和建築工人不老實的時候，便馬上把這些人都給解雇了。而當他確認

建築設計圖有缺點後，便立即著手修改，省下了大筆不必要的開銷，還把可能會延長五十年的工作時間縮短了。

原來的建築師眼看著快進荷包的一大把銀子，就因為米開蘭基羅的好管閒事而泡湯了，氣憤的到處說他的壞話：「那個老頭子，已經從瘋子變成老年痴呆症，這種人的話能相信嗎？」

當米開蘭基羅聽到這些不堪入耳的話，真是氣炸了，又想回到那又愛又恨的故鄉佛羅倫斯。但是他的摯友奇奧喬‧瓦沙利想盡方法挽留他。米開蘭基羅也說出了心裡話，他說：「老實告訴你吧！本來我是遵照神的意思，答應祂再做幾年，把聖彼得大教堂的工程做好。但是這麼多人以為我瘋了，以為我得了老年痴呆症，那我還有什麼可留戀的？我也很想把我的老骨頭和我的父親

放在一起，陪伴他老人家。可是我又擔心，萬一聖彼得大教堂的工程因我離開羅馬而中斷了，那我的罪過不是更大了嗎？」

為了鼓勵米開蘭基羅，雕刻家伐利特別製作了一個別出心裁的勳章送給他。一面鑴刻著栩栩如生的米開蘭基羅，另一面雕刻的是依靠著狗帶路的盲人。這個勳章上還題了幾句話：「我希望你能教訓那些走在路上的惡人們，讓他們能被你馴服，並且靠近你」。

這個勳章對米開蘭基羅來說，就好像是烏雲中透出的溫暖陽光。他很開心的贈送這位鼓勵他的好朋友幾幅素描，和一件雕像。

※　　　　　　※　　　　　　※

那些和米開蘭基羅唱反調的人在計畫失敗後，又以各種藉口

阻擋他，擾亂他的情緒，甚至還以米開蘭基羅年老為理由要他退休。對於高齡的他來說，名利已經不是那麼重要了，他內心裡只想著如何對國民有個交代。他也擔心萬一哪天他死了，平常與他作對的人，會不會把他花了許多心血所做的建築物給破壞或修改了。

幸好教宗保羅三世與米開蘭基羅相處後，從他認真做事的態度和與眾不同的個性，漸漸清楚米開蘭基羅不但是個天才藝術家，也是值得信賴的人。所以雖然會聽到一些對米開蘭基羅不利的謠言，但是都會反過來安慰他，並且對那些小心眼、打壞主意的人說：「你們有沒有先想想自己做了多少事？你們誰能對我保證說一切都不會有問題？又有誰能把我所交代的東西做到超藝術的水準？我想你們大概都是因為

嫉妒心在作怪吧！」

所幸有教宗的監督與支持，米開蘭基羅所建造的聖彼得大教堂，並沒有遭到破壞。現在，人們看到聖彼得大教堂，應該仍舊可以深深的感受到米開蘭基羅為它所付出的「全然的愛」，以及對藝術工作的虔誠與尊敬。

孤獨的晚年生活

文藝復興時期的一群文藝創作者，雖然帶領時代的潮流，但因為要和一些傳統的觀念作戰，難免遭到誤解，因此常常生活在痛苦和孤獨裡。

米開蘭基羅更是一直和「孤獨」與「悲哀」做朋友。尤其在受制於權威及出資者的環境中，藝術家的繪畫過程就是一場激戰與奮鬥。米開蘭基羅對此感受更深，他常對朋友說：「我是被迫的，我的藝術是在敵視的環境中

成長的。」尤其晚年時，當他的知己柯倫納女士和幾位他信賴的好友相繼過世時，他感覺自己好像是生活在一個完全沒有溫情的世界裡。唯有完全的投入工作中，他才覺得這個世界還有樂趣及感情。

但是他又喜歡獨處。他覺得一個藝術家一定要避免不必要的應酬，留下時間獨自思索、反省自我。

他常常覺得和同時代的達文西以及拉斐爾相比，自己似乎多了太多的衝突與矛盾。一方面他支持佛羅倫斯走向市民共和社會；但他的藝術支持者，卻是屢屢破壞共和社會的教宗或獨裁者。另一方面，他受薩瓦那羅拉典型清教徒思想的影響；但他骨子裡卻有藝術家熱愛生命、自由發揮的信念。他深愛故鄉佛羅倫斯，但他最重要的藝術作品，卻

都是出自羅馬。他老是覺得有人要迫害他、置他於死地，相信自己一定活不久；但他卻是文藝復興三巨匠中，活得最長的。

有人和他談到「死亡」的問題，認為像他這樣把所有時間奉獻給藝術的人，想到有朝一日將會死去，一定覺得很頹喪。然而米開蘭基羅並不這樣想，反而認為生與死都是造化的產物，如果生能帶給人歡樂，死又怎會令人害怕呢？由此，我們也可發現米開蘭基羅思想深刻而又睿智的一面。

獨居的米開蘭基羅，並沒有因孤獨而產生無法排解的寂寞，他常常利用獨處的時間來思考藝術的種種。同時他對年輕時就產生與趣的人體，到了晚年仍然念念不忘。他曾對朋友說：「雖然我身體已經不行了，但是如果有合適的助手，我倒還想寫一本探討

人體解剖的書呢！這一切都是為了幫助對人體有錯誤觀念的晚輩們。」

晚年時他仍持續創作，並藉此得到心靈上的安慰。由於他時常失眠，因此習慣於夜間燭光下工作。他留下好幾件未完成的大理石雕刻作品，包括「聖母抱聖子悲慟像」、「柏雷斯特林聖母抱聖子悲慟像」，以及「隆達迪尼聖母的哀悼基督」等。

他寫過一首詩送給他的好朋友：

如今我的生命
已經橫過風暴之海，
像脆弱葉子般的小舟，
在永恆善惡決定之前，
航抵那安頓的巨港。
如今我已經深深明白，
那令我靈魂膜拜
且受役於俗世藝術的痴想，

都如鏡花水月般徒然。
當兩面死神降臨的時候，
正對著我所熟悉的臉孔
和另一個可怕的面貌。
衣衫單薄的多情思慮，
又將如何呢？
至高的神啊！
在十字架上
展開雙臂擁抱我們；
繪畫和雕刻，
如今已經無法平復
我仰期聖思的靈魂。

　　　　※　　　　　　　　　※　　　　　　　　　※

　　時常閱讀義大利詩作的米開蘭基羅，很喜歡但丁的詩，寫了不少詩的他，也會告訴好友說：「寫詩可以抒發我的情緒，表達我在藝術以外的理念。我必須承認，我在創作我的詩時，有些意念是來自但丁的詩。」
　　他曾經寫了一首十四行詩，

送給為他寫傳記的好友奇奧喬‧瓦沙利。米開蘭基羅說：「謝謝你為我所做的事，我很喜歡你在這本書裡所寫的每一句、每一字。在我有生之年，這可真是很寶貴的禮物喔！」

這首詩是這樣寫的：

自然的特殊作品，
來自於素筆、彩盤，
不再能酬賞你的自然，
益發清朗。
而今，
你以博學的雙手，
還有那筆墨，
把這作品
點化成珍貴的寶石般。
什麼是你遺落的舊日鴻爪？
又
什麼是他祕藏的往昔記憶？
你所做的，
點燃了過程的生命。

要想與自然之手爭勝之人，
終必屈服。
而重新點燃死者記憶的是你，
在流光和自然的湮埋中，
揭示他們和你不朽的榮名。

在 1563 年和 1564 年間，米開蘭基羅的健康情況出現了問題，而且急速惡化。雖然行動已經不太方便，但是不服輸的他卻告訴自己：「我不能倒下去，我不能停止我的藝術工作，它對我的一生太重要了。只有工作，我才覺得我活著，才覺得快樂。」

但是，他心中明白自己的健康狀況就像黃昏來臨，已經快到生命的盡頭，所以對好友說：「我不知道上帝還要我活多久，但是我知道你是愛我的。我希望有一天，你能夠幫我的忙，把我這個老骨頭葬在我父親的墓旁邊。」

與世長辭

1564 年的 2 月 4 日，米開蘭基羅好像中風了，卻仍然想要出去。就在他起身要走到門口的時候，發現頭部昏昏沉沉，兩腿軟弱無力，只好打消出門的念頭。之後狀況就沒有好轉過。

2 月 18 日的黃昏，米開蘭基羅不幸與世長辭，當時守在他身旁的有他的學生沃特拉和一位他很喜愛的羅馬貴族青年卡瓦瑞里。他死時所留下的財物不多，他過世前，燒燬了許多自己的藝術品，因為他不想留下不夠完美的作品。他也沒有寫下書面的遺囑，但是他的好友奇奧喬·瓦沙利卻把他說的話都記錄下來。米開蘭基羅說：「我的靈魂歸於上帝，肉體屬於大地，財物贈給家人。」

米開蘭基羅一生也實踐了他

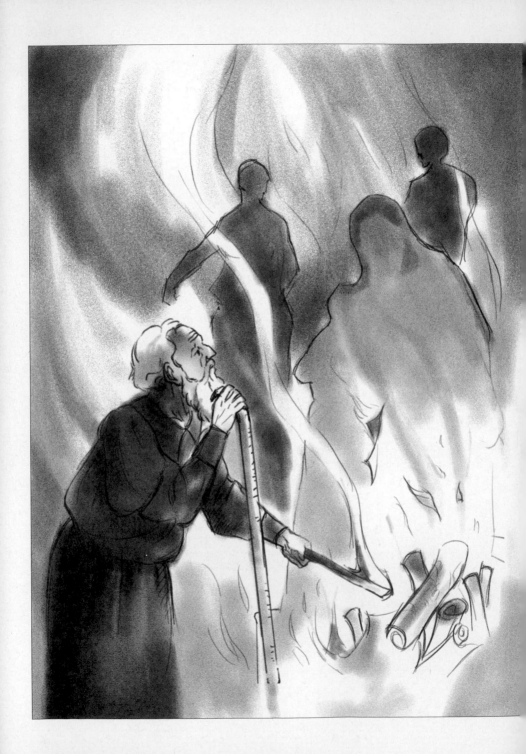

信守的格言：「現世的指望大部分都是虛空的幻影；信賴自己，努力成為一個有價值的人，這是最好而且最穩妥的辦法。」

本來教宗希望能將他埋葬在聖彼得大教堂旁側，但是他的家人還是依據他的心願，把他的遺體帶回故鄉佛羅倫斯安葬。葬禮那天，有許許多多民眾自動來到墓園，瞻仰他們心目中像天神一般尊貴的「藝術之父」。這位終身奉獻給藝術的大師，在他八十九年的生命歲月中，盡其所能、一絲不苟、努力不懈的追求最高超的境界，讓人們了解完美的意義；他崇高美好的藝術，如同永不熄滅的燭光，世世代代的照亮著全世界。

附 記

——「大衛像」五百週年紀念，依然風光！

2004 年 9 月 8 日，佛羅倫斯風風光光的慶祝「大衛像」五百週年紀念日，在將「大衛像」沐浴浸身完成後，還其容光煥發的本色。但在這五百年間，它已數次受損：一次是 1504 年剛豎立後，即遭到一群惡少以石塊攻擊。一次是 1527 年發生暴民動亂，「大衛像」左手臂斷裂受損。一次是 1810 年專家建議以保護臘覆蓋雕像，三十三年後專家再建議用鹽酸移除保護臘而局部受損。 1990 年專家再次建議，將雕像沐浴浸身，其後歷經十一年，各方爭議不斷，終於在 2003 年完成定案，而於 2004 年 5 月沐浴浸身完工。

有趣的是週年紀念日上，偏有一位多事的英國健身專家，竟

批評受到普世讚美的「大衛像」，說它：(1)身體重心偏右，下背無力易痠疼；(2)腳踝脆弱，左腳有椎形趾；(3)右臀不夠結實；(4)雙眼斜視。若以健身角度批判，似乎過於挑剔，從藝術角度來看，就更屬無稽了！

米開蘭基羅

1475 年	3 月 6 日出生於義大利。
1481 年	被寄養於一個切石工人的家庭。開始接觸石雕。
1488 年	進入佛羅倫斯最有名氣的畫坊當學徒。
1489 年	受到佛羅倫斯望族羅倫佐・梅迪奇的賞識，並進入其雕刻學校。接觸到當代許多傑出人物，在思想和藝術見解方面，深受他們的影響。
1492 年	完成浮雕「梯邊聖母」與「赫拉克雷斯力戰人馬怪獸」。在羅倫佐・梅迪奇去世後，離開梅迪奇家族的雕刻學校。
1495 年	在波隆那完成「手拿大燭臺的天使像」和「聖佩特羅紐斯像」兩件雕像。重返佛羅倫斯。
1496 年	前往羅馬。四處林立的古蹟和藝術作品，讓他視野大開。隨後完成「酒神巴克斯」和「邱比特」兩座大理石雕刻。

1499 年	完成大理石雕刻「聖母慟子像」，遠近馳名。
1501 年	返回佛羅倫斯。
1504 年	完成大理石雕刻「大衛像」，展現了他在人體結構上所具有的深厚知識。
1508～12 年	奉教宗朱利斯二世之命，暫時放棄雕刻，以《聖經‧創世記》的故事為本，全力在西斯汀教堂的天頂繪製「創世記」壁畫。
1515 年	返回佛羅倫斯。
1520 年	開始設計梅迪奇教堂。同時間也斷斷續續的進行教宗朱利斯二世陵墓的設計工程。
1534 年	為梅迪奇教堂完成「晝」、「夜」、「晨」、「暮」雕像組後，重回羅馬，開始在西斯汀教堂繪製「最後的審判」壁畫，並於 1541 年完成。
1538 年	結識女詩人柯倫納。
1546～64 年	擔任聖彼得大教堂的首席建築師。
1564 年	2 月 18 日病逝於羅馬。

獻給孩子們的禮物

「世紀人物100」

訴說一百位中外人物的故事

是三民書局獻給孩子們最好的禮物！

◆ 不刻意美化、神化傳主，使「世紀人物」
　更易於親近。

◆ 嚴謹考證史實，傳遞最正確的資訊。

◆ 文字親切活潑，貼近孩子們的語言。

◆ 突破傳統的創作角度切入，讓孩子們認識
　不一樣的「世紀人物」。

國家圖書館出版品預行編目資料

追求完美的藝術大師：米開蘭基羅 ╱ 蓬丹著;卡圖工作
室繪.－－初版二刷.－－臺北市：三民，2011
　　　面；　　公分.－－(兒童文學叢書╱世紀人物100)

　　ISBN 978-957-14-4954-8 （平裝）

　　1. 米開蘭基羅(Michelangelo Buonarroti, 1475-1564)
　　2.傳記 3.通俗作品

909.945　　　　　　　　　　　　　　　96025464

© 　追求完美的藝術大師：米開蘭基羅

著 作 人	蓬 丹
主 　 編	簡 宛
繪 　 者	卡圖工作室
發 行 人	劉振強
著作財產權人	三民書局股份有限公司
發 行 所	三民書局股份有限公司
	地址　臺北市復興北路386號
	電話　(02)25006600
	郵撥帳號　0009998-5
門 市 部	(復北店)臺北市復興北路386號
	(重南店)臺北市重慶南路一段61號
出版日期	初版一刷　2008年2月
	初版二刷　2011年6月修正
編 　 號	S 782030

行政院新聞局登記證局版臺業字第○二○○號

有著作權‧不准侵害

ISBN　978-957-14-4954-8　　（平裝）

http://www.sanmin.com.tw　三民網路書店